ENCYCLOPÉDIE-RORET.

FABRICANT DE CADRES,

PASSE-PARTOUT,

CHASSIS, ENCADREMENTS, etc.

PARIS.
LIBRAIRIE ENCYCLOPÉDIQUE DE RORET,
RUE HAUTEFEUILLE, N° 12.

ENCYCLOPÉDIE-RORET.

FABRICANT DE CADRES.

AVIS.

Le mérite des ouvrages de l'*Encyclopédie-Roret* leur a valu les honneurs de la traduction, de l'imitation et de la *contrefaçon*. Tout volume qui ne porte pas la signature de l'éditeur est contrefait.

A LA LIBRAIRIE ENCYCLOPÉDIQUE DE RORET,

RUE HAUTEFEUILLE, 12.

Manuel du Peintre en Batiment, Vitrier, Doreur, Argenteur et Vernisseur, par *MM. Riffault, Vergnaud* et *Toussaint*, 1 vol. orné de fig. 3 fr.

Manuel du Fabricant de Couleurs et Vernis. par *MM. Riffault, Vergnaud* et *Toussaint*, 4 volume orné de figures, 3 fr.

MANUELS-RORET.

NOUVEAU MANUEL COMPLET

DU

FABRICANT

DE CADRES,

PASSE-PARTOUT, ETC.,

contenant

L'ART DE FAIRE SOI-MÊME TOUTES SORTES DE CHASSIS
AVEC OU SANS BISEAU, SUIVANT L'ANCIEN
ET LE NOUVEAU SYSTÈME,

Ouvrage utile aux amateurs, papetiers et relieurs,

Avec des planches explicatives et diverses formes de chassis.

Par M. de S^t-VICTOR.

PARIS,
LIBRAIRIE ENCYCLOPÉDIQUE DE RORET,
RUE HAUTEFEUILLE, 12.

PRÉFACE.

Depuis que les fameux châssis à biseaux ont vu le jour, et que l'industrie en a offert les modèles aux regards des amateurs, chacun se demande l'explication de leur confection, dont les deux ou trois véritables ouvriers qui les exécutent s'en disent chacun séparément l'inventeur. Depuis le mystère profond dont ils entouraient ce travail auquel ils prêtaient une espèce d'impossibilité qu'eux seuls pouvaient surmonter, ma curiosité vivement aiguillonnée me faisait jour et nuit, chercher et rêver aux moyens employés pour obtenir ces biseaux.

Des heures entières je restais collé à la devanture du célèbre papetier Pierre Gardet, rue Vivienne, à regarder ces châssis et à en vouloir percer l'épaisseur de mes regards pour en découvrir la composition.

Je me décidai enfin à en commander quel-

ques-uns à l'un des trois ouvriers les plus en renom, et, lorsqu'il me les eût livrés, je m'empressai de les défaire pour en connaître cette composition qui troublait tant mon repos; mais, les cartons et cartes en étaient tellement bien unis ensemble de manière à empêcher toute découverte, que j'en fus pour mes frais d'argent et de destruction. Ce fut en vain, que retournant chez mon faiseur, je le questionnai de toutes les façons, à mes demandes ainsi qu'à mes offres, il répondait d'une manière évasive, en me distillant, pour ainsi dire, toutes les difficultés que lui seul savait aplanir par suite d'une découverte qu'il avait soi-disant faite, de rendre au carton et au papier leur primitive liquidité dont il tirait parti pour leur donner toutes les formes qu'il désirait. Je le quittai donc, lui laissant croire que je prenais ses paroles pour argent comptant.

Cependant j'en étais là, lorsque j'appris par hasard que le meilleur des trois devait incessamment partir pour la Russie. Parbleu! me dis-je, c'est le cas où jamais d'acheter ce si opiniâtre secret. Effectivement, moyennant une somme fixée, je travaillai pendant un mois avec cet excellent ouvrier, et non-seulement je parvins à faire, aussi

bien que lui, mais curieux comme je l'étais, j'y fis encore des améliorations et y ajoutai même quelques découvertes. On doit concevoir du reste, qu'avec un tel désir je ne pouvais manquer d'arriver au but.

Comme j'ai payé pour apprendre et que je n'ai en aucune manière promis le secret à qui me l'a divulgué, je me crois le maître d'en disposer, et j'en dispose en livrant à la classe ouvrière ainsi qu'au public pour 1 fr. 50 c., ce qui m'a coûté tant d'inquiétude, d'insomnie et d'argent. J'espère que, sans être tout-à-fait aussi curieux que moi, ils le seront cependant assez pour faire arriver rapidement ce petit ouvrage à sa seconde édition.

Comme aussi pour bien décrire ou démontrer une chose, il faut la connaître à fond et l'avoir pratiquée, j'espère encore qu'à cet égard on n'aura aucun doute sur mon savoir-faire. Du reste, le secret, pour bien faire ces châssis et passe-partout, gît ou consiste entièrement dans l'intelligence, l'adresse et la propreté de la personne qui les fait, et, si ces sortes d'encadrement sont chers de la main de l'ouvrier, c'est cette main-d'œuvre qui en est cause, et non les articles servant à leur confection,

par les soins et le temps qu'elle exige; ce qui fait que l'amateur adroit qui est maître de ses instants, peut trouver de l'économie et du plaisir à les faire lui-même.

C'est donc avec une pleine connaissance du sujet, et presque avec amour pour lui, que je vais décrire la manière de faire soi-même ces espèces d'encadrement, sans salir et presque sans toucher le sujet destiné à être encadré et qu'on craint souvent de confier à l'ouvrier.

Je ne terminerai pas cette espèce de petite préface, sans réclamer toute l'indulgence dont j'ai besoin dans ce manuel, pour les répétitions auxquelles j'ai été forcé pour me bien faire comprendre, d'autant que ce travail étant minutieux, les explications n'en étaient que plus difficiles à faire avec clarté. J'ai eu soin aussi, en ce qui concerne les outils ainsi que les articles de confection, et pour être agréable à tous acquéreurs, de leur en indiquer les prix, ainsi que l'adresse des fabricants.

<div style="text-align:right">DE SAINT-VICTOR.</div>

INTRODUCTION.

Pour faciliter l'amateur et lui exempter des recherches multipliées, je vais en peu de mots lui donner l'ordre méthodique pour l'exécution d'un passe-partout à biseau.

1. On commence par dresser d'équerre le sujet destiné à être encadré.

2. On fait son tracé d'ouverture, ainsi que celui des biseaux (lorsque le passe-partout est destiné à en avoir), et celui du filet intérieur. (*Voir* chap. XVI, page 66).

3. On exécute ses coupes et demi-coupes d'ouvertures et de biseaux (*Voir pages* 26 et 27).

4. On termine ses biseaux et on assemble ses feuilles de carte et carton, suivant la manière décrite au chap. IV, *page* 27.

5. On fait ses filets (*Voir* chap. XI, *page* 59).

INTRODUCTION.

6. On termine le passe-partout par sa bordure (*Voir au* chap. VI, *page* 43).

Règle générale. Toutes les fois qu'on a fait une coupe ou demi-coupe, il faut la rabattre et l'unir de suite, avec un plioir en os lorsqu'elle est faite dans la carte, et avec l'extrémité inférieure d'une demi-bouteille lorsqu'elle a eu lieu dans le carton de pâte.

Comme j'ai classé dans ce petit ouvrage les divers passe-partout suivant leur complication, depuis le simple sous-verre jusqu'au vrai passe-partout à rechange, je vais ici en faire la dénomination en suivant le même ordre, afin qu'on puisse trouver de suite celui qu'on désire faire :

Simple sous-verre. *page* 18
[1] Châssis à simple bristol et deux filets d'or. *Id.* 20
Châssis creux sans biseau. . *Id.* 21
Châssis à biseau, ancien système. *Id.* 24

[1] On appelle châssis, les quatre premières feuilles du passe-partout, lorsqu'elles sont assemblées. Il n'est donc que châssis lorsque la carte de bristol, la carte bulle, le carton de pâte et la carte lisse seulement sont travaillés et collés ensemble, et il ne prend la dénomination de passe-partout qu'après qu'on y a adapté le verre, le sujet et le carton de derrière, que le tout est bordé et qu'il n'y a plus qu'à l'accrocher.

— Le même, nouveau sys-
 tème. *Page* 31
Passe-partout à rechange. . *Id.* 36

Quant aux outils, articles de confection, bronzes, ainsi qu'à l'exécution des ouvertures à coins arrondis, ovales, etc., etc., voir à la table alphabétique qu'il est nécessaire de bien connaître.

J'observerai enfin que me fournissant mes cartons et pâte chez Moquet, rue Saint-Martin, 209, Paris, j'ai marqué, dans mes descriptions, leurs nos d'épaisseur suivant les mêmes numéros d'échantillons de ce fabricant, il serait donc utile qu'on les prît chez lui pour ne pas commettre d'erreur à cet égard, ce qui n'arrivera pas en lui demandant des cartons et cartes sous la même dénomination et les mêmes numéros.

NOUVEAU MANUEL COMPLET

DU FABRICANT

DE CADRES,

PASSE-PARTOUT, ETC.

CHAPITRE I.

Outils et articles de confection.

(Voir *fig.* 1 à 7.)

Comme avant tout, pour travailler, il faut les outils pour confectionner, ainsi que les articles nécessaires à la confection, je vais d'abord en donner la note qui sera suivie ensuite de leur description avec la manière de les employer.

Outils, leur prix et l'adresse des fabricants.

N. 1. Grande pointe à fourreau en bois, garni en fer (fig 6.) pour rogner les car-

tons de pâte. (Le fourreau 2 francs, et la lame de 14 pouces de longueur, 1 franc. Total, 3 francs).

2. Petite pointe à fourreau (fig. 5), garni en cuivre, pour couper les cartes et cartons minces. (Le fourreau 1 fr. 50 c. et la lame de 7 pouces 1¡2, 50 c. Total, 2 francs).

3. Grand compas en fer à lame coupante (fig. 1re), pour faire les ouvertures rondes ou ovales, avec une petite lame de 8 pouces et la punaise servant à fixer la branche à pointe, 12 francs.

4. Grand compas en cuivre avec porte-crayon et tire-ligne de rechange. (Les prix varient suivant la finesse du compas).

5. Une ou plusieurs équerres en fer ou en bois.

6. Plusieurs règles, dont une au moins, en fer.

7. Plusieurs gouges en acier fondu (fig. 4), pour ouvrir les coins arrondis dans les cartons de pâte.

8. Un tranchet pour parer le carton au besoin et rectifier les angles intérieurs des ouvertures.

9. Un diamant de vitrier pour couper le verre blanc. (Son prix est de 10 à 12 fr., Chez Petit, rue Mazarine, 35).

10. Deux ou trois plioirs en os et en bois pour frotter, unir et faire les angles et biseaux. (Chez les tourneurs en ivoire).

11. Une pierre à affûter les pointes.

12. Un poêlon en terre à trois compartiments pour faire chauffer la colle et l'eau.

13. Une grande feuille de carton de pâte laminé servant à faire son travail dessus.

14. Une glace sans tain, ou fort verre blanc servant à faire les coupes de cartes.

15. Presse à rogner comme s'en servent les papetiers et relieurs (de 25 à 70 fr., chez Delamarre, rue de l'Hôtel-Colbert, 12).

Nota. Les nos 1 à 8, se vendent chez Grisart, coutelier, rue des Noyers-Saint-Jacques, 54, Paris.

Articles de confection et leur prix.

N. 1. Carte de bristol français. (On emploie le plus ordinairement le n. 4, à 6 fr. 50 c. la douzaine, chez Bréauté, rue de la Monnaie, 11.

2. Bronze en poudre et or en coquille, chez Favrel, rue du Caire. Bronze 7 fr. 50 c. l'once. Or, en coquille, de 5. 50 à 6 fr. la douzaine.

3. Carton de pâte, 14 à 15 fr. les cent

livres, chez Moquet, rue Saint-Mertin, 209, Paris.

4. Carte bulle n. 8, chez le même Moquet.
5. Carte lisse n. 5 ou 4, chez le même.
6. Colle de pâte, il la faut très-blanche.
7. Colle de Givet, à 90 c. le demi-kilog.
8. Verre blanc, chez Petit, rue Mazarine, 35.

CHAPITRE II.

MANIÈRE D'EMPLOYER LES OUTILS ET ARTICLES DE CONFECTION.

Outils. — Leur emploi.
(Voir *fig.* 1 à 7.)

N. 1. Grande pointe à fourreau en bois, garni en fer. Cette pointe qui s'enfile dans le fourreau et s'y fixe au moyen d'une vis ailée ou de pression, sert à rogner et couper les ouvertures des cartons de pâte. On appuie son extrémité supérieure à l'épaule pour avoir plus de force et l'empêcher de s'écarter de

la règle en fer et de la ligne tracée. On ne l'emploie guères que pour couper dans les feuilles fortes et épaisses.

2. Petite pointe à fourreau garnie en cuivre. Cette petite pointe qui s'enfile et s'assure de même que la grande dans son fourreau, sert à faire les coupes et demi-coupes aux cartes de bristol, bulle et lisse. On fait ces coupes sur la glace sans tain, décrite plus bas au n. 14. On emploie aussi pour faire ces mêmes coupes, un découpoir à lame mince (*Voir fig.* n. 7), pour obtenir sa coupe plus nette, et moins ouverte dans les demi-coupes pour biseaux.

3. Grand compas en fer à lame coupante. Ce compas sert à couper les cartons et cartes dans leurs ouvertures rondes ou ovales, comme aussi à faire les demi-coupes des biseaux dans la carte bulle. Il est à charnière en bas et terminé, d'un côté seulement, de manière à recevoir la lame ou pointe tranchante qui s'assure par une vis ailée. Il faut avoir bien soin que cette lame se trouve toujours perpendiculairement avec le trait qu'elle doit suivre en coupant, ce qui s'obtient à l'aide de la charnière et du demi-cercle qui se fixe également avec une seconde vis ailée. La troisième vis ailée

qui est au tiers de la partie supérieure du compas, sert à en fixer l'écartement à l'aide du quart de cercle qui le traverse. Quand la deuxième branche à pointe, elle se p[ose] sur le centre de la punaise en fer qui a un trou pour la recevoir. Les trois dents dont l'autre côté de cette punaise est garni, servent à la fixer sur le carton de pâte, de manière à ce que le trou corresponde avec le point où doit se fixer la pointe du compas. Cette punaise est faite pour empêcher la pointe du compas de vaciller et d'agrandir le trou qu'elle ferait dans le carton, ce qui lui ôterait de la justesse.

Ce compas doit être d'environ 10 à 11 pouces.

4. Le compas en cuivre sert à tracer au crayon et à l'envers du bristol, les lignes d'ouvertures et de biseaux qu'on doit suivre pour la coupe. Le tire-ligne qui s'y adapte, s'emploie pour tirer les filets extérieurs en or ou en couleur. Il faut, comme pour la coupe, que le bec du tire-ligne soit toujours placé perpendiculairement au tracé, afin que son trait soit net et plein, ce qui est facile à faire avec l'aide de la charnière. Il est bon de dire ici, que lorsqu'on garnit son tire-ligne de bronze liquide ou de couleur,

ce n'est point en le trempant dans la matière, c'est avec un pinceau servant à cet usage que l'on garnit le bec de manière à ce qu'il ne puisse en laisser échapper. Il faut aussi avoir soin d'essuyer ce bec lorsqu'on ne s'en sert plus.

5. Équerre. Une équerre est indispensable pour dresser ses châssis, ou pour mieux dire, toutes les feuilles qui composent le passe-partout ; mais, je crois inutile de les avoir en fer lorsqu'on en a une bien juste en bois. Quant à moi, j'en emploie tout simplement une en papier fort, elle est plus facile à manier.

6. Règles en fer. Une seule peut suffire pour l'amateur, seulement il faut l'avoir assez longue pour qu'elle puisse servir à tout, et surtout un peu large afin que la main gauche puisse facilement et avec force s'appuyer dessus de manière à ce que les doigts ne se trouvent pas trop rapprochés du bord où la lame pourrait les rencontrer et les blesser. Une règle de 60 centimètres de longueur sur une largeur de cinq, suffirait avec une ou deux autres en bois.

J'observerai que quelquefois la lame en coulant avec force le long de la règle, étant sujette à la faire dévier de sa ligne, on

peut remédier à cet inconvénient, en mouillant légèrement sa règle avec le bout du doigt, ce qui l'empêche de se déranger.

7. *Gouges en acier fondu.* Lorsque les ouvertures des cartons doivent être à coins arrondis, on a bien plus tôt fait d'employer des gouges avec lesquelles, d'un seul coup, on obtient l'ouverture de ses coins. La petite pointe à fourreau termine le reste à l'aide de la règle en fer. On a soin, avant de frapper la gouge, de placer son carton sur une planche de plomb servant à cet usage. On trouve ces gouges chez le même fabricant qui fait les compas et pointes à fourreau.

8. *Tranchet.* Cet outil s'emploie à parer le carton, rectifier les angles dans leur coupe et taillader la carte bulle et le papier. On peut aussi employer le découpoir à lame mince.

9, 10 et 11. Leur emploi en étant suffisamment expliqué à leur premier article, pages 2 et 3, je n'en reparlerai pas ici.

12. *Poêlon en terre à trois compartiments.* Ce poêlon sert à faire fondre et chauffer la colle de Givet avec un peu d'eau, et comme il est nécessaire d'en avoir de plus ou moins forte, on a soin d'en mettre dans deux compartiments dont l'un con-

tient la plus faible. Le troisième compartiment sert pour l'eau qui se tient au même degré de chaleur que la colle et dans laquelle on met son pinceau au repos. Elle sert à éclaircir, au besoin, la colle lorsqu'elle est trop forte. Ce poêlon doit être constamment sur un réchaud contenant un feu très-doux de poussier de charbon.

13. L'explication en est suffisamment donnée à son même numéro, page 3.

14. Glace sans tain, en fort verre blanc. Cette glace sert à couper les cartes bulle, lisse et de bristol que l'on pose dessus. Si on en voulait couper de plus forte, on pourrait la casser. Elle aide singulièrement à rendre les coupes et demi-coupes plus faciles et plus nettes, sans altérer en aucune manière la pointe de l'outil tranchant.

15. Presse à rogner. Cette presse est sans contredit d'une utilité remarquable pour dresser d'équerre tous ses cartons à la fois, la coupe en est beaucoup plus nette qu'à la pointe et l'on est certain que pas un ne dépassera l'autre. Elle abrège aussi extrêmement la besogne, et fatigue infiniment moins, mais, comme je l'ai dit à son premier article, elle est chère, quoiqu'on en puisse trouver de hasard depuis 25 jusqu'à

2.

50 fr.; neuve, elle coûte 70 fr. En outre, elle est assez grande, par conséquent embarrassante et tenant de la place ; l'ouvrier seul qui a beaucoup d'ouvrage, et qui y joint la papeterie ou la reliure doit l'avoir, et quelquefois plusieurs, mais l'amateur peut aisément s'en passer.

Dans les prix indiqués ci-dessus, il va sans dire que le fût et le couteau sont compris.

Comme il est bien présumable que l'amateur ne s'en servira pas, et que l'ouvrier qui l'emploiera connaîtra la manière de s'en servir, je crois inutile de la décrire ici.

Articles de confection, leur emploi.

N. 1. Carte de bristol français. Je dis bristol français, parce qu'il est presqu'aussi beau et qu'il est moitié moins cher que l'Anglais. Ce carton, ou cette carte, est celle dont on se sert pour le devant des châssis et sur laquelle on tire les filets d'or extérieurs, le verre blanc se pose immédiatement dessus. D'après le nouveau système, outre qu'elle est la première et reçoit les filets extérieurs, c'est elle qui forme les biseaux,

comme on le verra à l'article châssis à biseau, nouveau système.

On emploie ordinairement la carte de bristol français, n. 4.

2. Bronze en poudre et or en coquille. Le bronze en poudre remplace avec avantage l'or en coquille en ce qu'il est beaucoup moins cher et qu'il donne à peu près le même brillant. On doit employer le bronze jaune d'or qui coûte environ 7 à 7 fr. 50 c. l'once, ou 50 c. le gramme.

Ce bronze se délaie dans un godet un peu profond avec quelques gouttes de gomme arabique et de l'eau, suivant la quantité dont on a besoin. Un pinceau en blaireau sert à le délayer jusqu'à ce qu'il se moire, et à en garnir la plume ou le bec du tire-ligne qui doit tracer les filets extérieurs sur la carte de bristol. Le même pinceau sert également à étendre à plusieurs reprises le bronze sur le bord de la carte lisse formant le filet intérieur du châssis, comme aussi à passer du même bronze sur les biseaux, quand on veut qu'ils soient en or.

Lorsque les filets et dorures sont terminés et secs, on place une feuille de papier mince dessus et on frotte fortement avec le dos ou champ d'un plioir en os pour obtenir

le brunissage ou brillant, quelquefois lorsqu'il y a deux filets en or, on n'en brunit qu'un et on laisse l'autre mat, ce qui est d'un heureux effet.

3. Carton de pâte. Ce carton s'emploie deux fois dans la confection du passe-partout : 1. A former l'épaisseur, creux ou pente du biseau, ce qui donne de la perspective au sujet ; 2. à faire la feuille de fond ou de derrière servant à la fermeture du passe-partout. On en emploie de toute épaisseur, suivant la force que demande la grandeur extérieure du cadre ou le plus ou moins de creux qu'on veut donner au biseau.

Il faut faire attention que ce carton ne soit pas trop laminé, parce qu'alors il devient très-difficile à la coupe, et qu'il renferme souvent des corps durs qui endommagent les pointes à couper.

On emploie le plus ordinairement le carton n° 4 de chez Moquet, lequel par sa force moyenne permet de faire des biseaux réguliers sans courir la chance de crever les angles de la carte, ce qui pourrait arriver avec un carton plus épais qui nécessitant aux biseaux une pente plus sentie offrirait aussi plus de difficultés et exigerait beaucoup plus de précautions.

4. Carte bulle. Cette carte sert à faire les biseaux d'après l'ancien système. On emploie ordinairement le n. 8 de chez Moquet, en ce qu'il laisse assez de résistance après la demi-coupe faite.

5. Carte lisse pour recevoir le filet d'or, intérieur. On emploie ordinairement les nos 3 ou 4 de chez Moquet.

CHAPITRE III.

DES PASSE-PARTOUT EN GÉNÉRAL ET DES CHASSIS EN PARTICULIER.

On appelle passe-partout la réunion complète de plusieurs feuilles tant carton que cartes, ayant une ouverture au centre servant à encadrer et donner un point d'optique ou de perspective au sujet qui doit l'occuper.

Il y a deux espèces de passe-partout, le faux et le vrai. Ce dernier a une ouverture à son carton de fond ou de fermeture, laquelle est faite à feuillure et permet de changer les sujets.

Ces passe-partout prennent diverses dénominations avant leur achèvement complet, généralisées par celle première de châssis, et suivant ensuite le plus ou moins de feuilles qui les composent. Je vais les décrire en commençant par le plus simple pour arriver graduellement au plus complet. Le chapitre IV suivant enseignera la manière de les faire soi-même.

Simple Sous-Verre.

Le simple sous-verre se compose du sujet auquel on ajoute un verre blanc par devant et un carton de fond ou de fermeture par derrière. On borde ensuite en y ajoutant un anneau. (*Voir page 43*).

Châssis à simple bristol avec deux filets d'or.

Ce châssis se compose de deux feuilles : 1° la carte de bristol qui reçoit une ouverture au centre ainsi que les filets extérieurs qui l'entourent ; 2. la carte lisse à laquelle est aussi pratiquée une ouverture, plus étroite de 2 à 3 millimètres que la première et formant le filet intérieur.

Lorsqu'on ajoute à ce châssis le verre, le sujet et le carton de fermeture, qu'on borde le tout et qu'on y met un anneau, il prend la dénomination de passe-partout. (*Voir p.* 13).

Châssis creux sans biseau.

Ce chassis se compose de deux feuilles : 1° le carton de pâte qui doit être assez épais pour donner du creux, auquel on fait une ouverture au centre et qui est ensuite recouvert d'une feuille de papier vélin blanc pour recevoir les filets extérieurs. 2° La carte lisse à laquelle on pratique aussi une ouverture plus étroite de 2 à 3 millimètres que la première et formant le filet intérieur.

Comme au châssis précédent, en y ajoutant le verre, le sujet et le carton de fermeture, quand il est enfin bordé et prêt à être accroché, il devient passe-partout.(*Voir page* 13).

Châssis à biseaux.

Ancien Système.

Ce châssis se compose de quatre feuilles : 1° la carte de bristol qui reçoit une ouverture au centre ainsi que les filets extérieurs

qui l'entourent. 2° La carte bulle servant à faire les biseaux. 3. Le carton de pâte formant l'épaisseur ou creux des biseaux. 4° La carte lisse servant à faire le filet intérieur.

Comme les précédents châssis, il devient passe-partout lorsqu'il est entièrement terminé ; il se trouve alors composé de sept épaisseurs ce qui le rend le plus complet comme aussi le plus long à exécuter et le plus lourd. (*Voir page* 13).

Châssis à biseaux.

Nouveau Système.

Ce nouveau châssis a deux avantages sur celui qui précède. Le premier est d'être beaucoup plus léger et moins long à faire. Le second est de ne changer en rien le ton du biseau en ce qu'il se fait avec la même première carte de bristol ; il a enfin une feuille de moins et est en conséquence plus économique.

Il se compose donc de trois feuilles seulement : 1° la carte de bristol qui reçoit l'ouverture au centre ainsi que les filets extérieurs et sert en même temps à faire les biseaux. 2° Le carton de pâte formant l'é-

paisseur ou le creux de ces mêmes biseaux.
3º La carte lisse pour le filet intérieur.

Comme les autres châssis, il devient passe-partout lorsqu'il est complètement terminé. Celui-ci, alors, ne se trouve composé que de six épaisseurs. (*Voir page* 13).

Vrai passe-partout à rechange.

Le châssis de ce vrai passe-partout à rechange, est absolument composé et fait comme les deux précédents, suivant qu'on veut le faire par l'ancien ou nouveau système. Il a seulement, lorsqu'il est terminé, une épaisseur de plus produite par la feuille de carton de pâte ajoutée à celle de fermeture pour former l'encadrement à feuillure. Il est donc par conséquent plus long à faire, par les soins et le travail qu'exige cette fermeture à charnière et feuillure. (*Voir page* 36).

Nota : Ayant fait ces jours-ci divers essais de nouveaux encadrements dits : Cadres en papier carton imitant et pouvant remplacer les cadres en palissandre et en sapin du nord, et ayant parfaitement réussi dans ces essais, j'en ferai la description à leur article, page 47, de manière à ce que chacun puisse les confectionner comme moi.

CHAPITRE IV.

CHASSIS ET PASSE-PARTOUT. — MANIÈRE DE LES FAIRE SOI-MÊME.

Simple Sous-Verre.

Manière de le faire.

On commence par dresser d'équerre le sujet à encadrer, en lui laissant, suivant les règles, des marges convenables, c'est-à-dire la même largeur du haut que des côtés, et environ un tiers de plus en bas. Lorsque le sujet est dressé, on le pose et on trace exactement son contour sur une feuille de carton de pâte que l'on coupe à son tour à la grande pointe. Ce carton sert ensuite à couper le verre blanc. Cette opération faite, on les réunit, le verre d'abord, le sujet derrière, puis le carton, et on les pose de manière à ce que le verre s'applique sur la feuille de papier de couleur qu'on destine à la bordure, et qu'on a eu soin de

préparer d'avance pour laisser des marges dépassant d'environ trois à quatre centimètres la grandeur du carton et enduites de colle de pâte, puis l'on rabat ses marges sur ledit carton en les tirant un peu à soi, on ferme ses coins et on les unit ainsi que les marges avec un plioir en os. Puis, retournant le sous-verre, on unit de même son papier partout sur la glace et principalement sur les bords. Ensuite, prenant un compas à crayon, on trace tout autour des bords la largeur qu'on veut donner à sa bordure et on la coupe à l'aide d'une règle et d'un découpoir à lame mince. On enlève ensuite le centre du papier pendant qu'il est encore humide de colle et on le met de côté. Après avoir ôté la colle restée sur la glace (ce qui se fait avec une petite éponge et un peu d'eau), on passe le plioir sur la bordure afin de l'unir, et on laisse sécher. Lorsque ce travail est sec, on colle un anneau passé dans un ruban de fil, au centre de la partie supérieure du sous-verre, derrière le carton que l'on recouvre ensuite avec le restant de papier de couleur qui a été mis de côté. On laisse sécher de nouveau et on ressuie bien sa glace.

Comme il sera inutile, je pense, de ré-

péter chaque fois l'explication de réunir les pièces pour faire la bordure, puisqu'elle sera toujours la même, je me contenterai désormais de dire, lorsqu'on en arrivera là : on assemble les pièces exactement, et on borde. (*Voir bordure page* 45).

Châssis à simple bristol, deux filets d'or à ouverture carrée.

Manière de le faire.

Après avoir dressé son sujet d'équerre, on le pose et on trace son contour sur la carte de bristol n. 4 et ensuite sur la carte lisse n. 3 ou 4 qui doit servir au filet intérieur, et on les coupe d'exacte grandeur sur sa glace à couper, avec la petite pointe à fourreau ou le découpoir à lame mince. On trace ensuite sur sa carte de bristol l'ouverture qu'on veut lui donner, suivant la grandeur du sujet (*Voir au mot* Ouvertures, *page* 66), on la coupe et on l'enlève, puis la posant à son tour sur la carte lisse, on y trace cette première ouverture et on y ajoute un second tracé d'environ 2 à 3 millimètres plus à l'intérieur, destiné à servir de bordure ou de filet, on le coupe et l'enlève puis on l'unit avec un plioir et on y

passe ensuite et à plusieurs reprises, du bronze liquide pour former le filet qu'on brunit ensuite lorsqu'il est sec. (*Voir aux mots Bronzes et filets, pages* 44 *et* 59). Reprenant ensuite sa première carte de bristol, on y tire les filets d'or à l'aide du tire-ligne pendant que son bronze est encore liquide et on les brunit aussi lorsqu'ils sont secs. Enfin, on assemble ses pièces exactement et on borde. (*Voir Bordure, page* 43).

Même châssis avec ouverture ronde, ovale, ou coins arrondis.

Manière de le faire.

Les châssis à ouvertures rondes ou ovales se font de même que celui qui précède, à l'exception du tracé et des coupes. Se reporter à cet égard, pour le tracé, page 66, et pour les coupes, page 54.

Châssis creux sans biseau, à ouverture carrée.

Manière de le faire.

Après avoir dressé son sujet d'équerre, on le place et on trace son contour sur la feuille de carton de pâte n. 4 que l'on coupe.

3.

On trace ensuite son ouverture carrée sur ce même carton en suivant le principe indiqué page 66. On rabat ses coupes pour les unir, et on procède à la pose du papier blanc ainsi qu'il suit :

On prend une feuille de papier vélin blanc assez fort que l'on taille d'une grandeur à ce qu'elle dépasse celle du carton d'environ quatre à cinq centimètres, on l'humecte et la trempe partout avec une éponge très propre imbibée d'eau, puis on pose carrément son carton dessus, du côté le plus uni. On étend ensuite de la colle de pâte sur les marges du papier qui dépassent ledit carton et on les rabat en les tendant vers soi. On ferme les coins et on les unit ainsi que les marges avec un plioir en os. On coupe ensuite avec un découpoir et on enlève le centre du papier en ayant soin de laisser aussi tout autour de l'ouverture du carton, une marge qu'on enduit également de colle de pâte et que l'on rabat de même que celle extérieure après en avoir fendu les angles. On passe ensuite le plioir dessus pour unir le tout et on le met légèrement en presse pour sécher.

Lorsque ce châssis est sec et bien tendu, on recouvre les défauts qui pourraient exister

dans les angles, avec du blanc délayé et un petit pinceau, et on passe ensuite sur les champs et angles de cette ouverture, son plioir en os pour bien les égaliser et unir.

Cette opération terminée, on pose ce châssis, de son côté envers, sur la carte lisse n. 4 destinée à former le filet intérieur, on en trace exactement les contours extérieurs comme aussi celui intérieur pour l'ouverture, en ajoutant à ce dernier un second tracé d'environ deux à trois millimètres plus à l'intérieur et destiné à servir de bordure ou de filet. On fait ses coupes que l'on unit après et l'on passe ensuite du bronze liquide sur les bords de l'ouverture de sa carte lisse, suivant la manière indiquée. (*Voir aux mots Bronzes et filets, pages* 44 *et* 59).

Reprenant ensuite son premier châssis blanc, on y trace et tire ses filets d'or extérieurs à l'aide du tire-ligne et on les brunit en même temps que celui intérieur lorsqu'ils sont secs. (*Voir pour brunir, au mot Bronze, page* 44).

Ces deux pièces étant terminées, on enduit de colle de Givet l'envers du carton de pâte ou châssis blanc et on l'applique exactement sur la carte lisse, de façon à ce que

le filet intérieur encadre bien régulièrement l'ouverture, puis on unit et on frotte fortement avec un plioir derrière la carte lisse pour la faire joindre également partout, et particulièrement le filet, au châssis de dessus. Enfin on assemble ses pièces par ordre, savoir : Le verre blanc, le châssis, le sujet et le carton de fermeture, puis l'on borde après avoir rectifié l'irrégularité qui pourrait s'être introduite dans l'assemblage extérieur des pièces. (*Voir bordure, page 43*).

Pour ce qui est de ces châssis à ouvertures rondes ou ovales, etc., il est nécessaire de se reporter, pour le tracé, page 71, et pour les coupes, page 56. Quant aux marges du papier blanc pour l'ouverture intérieure, on le taillade avec un découpoir pour le rabattre. (*Voir l'effet du tailladé, figure 12*).

Châssis à biseau, ouverture carrée.
Ancien système.

Manière de le faire.

Pour bien faire comprendre la manière d'exécuter ces châssis à biseau, d'après l'ancien système, lesquels sont les plus complets, je vais commencer par classer, par

numéros d'ordre de placement, les feuilles qui le composent, afin qu'on puisse s'y reconnaître plus facilement, je continuerai de même par ordre de travail :

N° 1. Carte de bristol sur l'envers de laquelle on fait le tracé des ouvertures et des biseaux.

2. Carte bulle servant à faire les biseaux.

3. Carton de pâte servant à former l'épaisseur ou pente des biseaux.

4. Carte lisse servant à l'ouverture du filet intérieur.

5. Le sujet à encadrer qui, lorsqu'il est dressé d'équerre, sert à dresser les autres feuilles.

6. Carton de pâte pour la fermeture.

Dresser d'équerre.

On commence par dresser d'équerre le sujet destiné à être encadré, en ayant soin de lui laisser un tiers de plus de marge en bas qu'aux autres côtés, puis, réunissant les autres feuilles par ordre de placement, on les met dessous et on les pointe et les dresse ensuite sur sa grandeur exacte, en ayant soin d'y mettre par derrière un numéro d'ordre pour qu'au moment de les

assembler chacune d'elles se pose du côté voulu. (C'est ici le cas de dire que, lorsqu'on a une presse à rogner, on dresse toutes les feuilles à la fois sur le sujet, ce qui abrège beaucoup).

Tracés et coupes.
(Voir *fig.* 8.)

Après avoir dressé d'équerre toutes ses feuilles, on procède au tracé de l'ouverture de la carte de bristol n. 1, suivant le principe indiqué page 66. Lorsque ce tracé est fait sur ladite carte, on en coupe et extrait le centre (*Voir pour coupes, page 55*), puis on la pose sur le carton de pâte n. 3 pour y tracer cette même et exacte ouverture qu'on coupe et enlève de même. On prend ensuite ce même carton de pâte qu'on pose à son tour sur la carte bulle n. 2, destinée à faire le biseau et sur laquelle on trace la même ouverture à laquelle on ajoute un second tracé intérieur d'environ un millimètre, second tracé qui forme le premier trait extérieur du biseau qui devra subir une demi-coupe et auquel on ajoute encore ensuite un troisième tracé intérieur d'environ 10 à 11 millimètres pour le deuxième trait

intérieur formant la largeur du biseau et destiné aussi à subir une demi-coupe. Ces tracés étant terminés, on opère ces demi-coupes, c'est-à-dire qu'à l'aide de la petite pointe ou du découpoir on coupe les deuxième et troisième tracés jusqu'à moitié de l'épaisseur de la carte bulle.

Après avoir fait ces demi-coupes, on fend entièrement les angles du biseau à partir du premier trait extérieur dudit biseau jusqu'à un pouce plus à l'intérieur du deuxième trait, lequel pouce de plus doit servir de marge pour être renversée sur l'envers du carton de pâte. Les angles étant fendus, on coupe et on enlève le centre d'ouverture de cette carte bulle. (*Voir toujours figure* 8).

Biseaux.

Lorsque les demi-coupes de biseau, la coupe des angles et celle du centre sont opérées ainsi que l'intérieur de l'ouverture enlevée, on frotte fortement avec un plioir en os, sur ces demi-coupes et coupes pour les unir, puis on assemble, à la colle de givet, le carton de pâte à la carte bulle en en renversant les marges que l'on dédouble ensuite pour leur ôter de leur épaisseur.

(On aura eu soin de bien faire former le biseau en pente égale, à sa carte, avant de renverser sa marge par-derrière). On remplit les interstices laissés aux angles de ces marges avec les parties de carte enlevées en dédoublant, puis l'on passe le plioir partout pour égaliser et unir. Retournant ensuite son châssis, on s'occupe de nouveau à bien régulariser le biseau ainsi que les angles intérieurs dont on dissimule les vides avec un peu de poussière de blanc et de colle de pâte délayées ensemble et formant une espèce de mastic.

Lorsque cette opération est terminée, on enduit et humecte de colle de pâte, une feuille de papier vélin très blanc, de la largeur du châssis auquel on la colle par-devant, on l'étend et l'unit bien, puis, retournant son châssis, on enlève le centre de l'ouverture au papier en lui laissant aussi une marge que l'on rabat après avoir fendu ses angles et avoir aussi adapté le papier aux biseaux, on parachève ensuite ses biseaux et leurs angles, à l'aide d'un petit plioir avec lequel on frotte, unit et ramène incessamment le papier à la carte bulle. Il faut toujours, lorsqu'on étend ou qu'on frotte soit à la main, à l'ongle ou au plioir,

avoir soin de poser du papier blanc sur celui qu'on travaille, afin d'éviter de le salir ou le crever; si cependant ce dernier accident arrivait, on le réparerait comme je l'ai dit plus haut, avec du blanc liquide au pinceau, ou du mastic de blanc et de pâte pour les parties vides. Enfin pour s'assurer si ses biseaux ont bien la pente voulue, on pose son châssis à plat sur sa glace à couper et l'on voit s'ils la touchent partout également; on y repasse alors le plioir jusqu'à parfaite régularité.

Filets.

(Voir aussi page 59.)

Les biseaux étant terminés, on pose son châssis sur la carte lisse n. 4, on en trace l'ouverture à laquelle on ajoute un second tracé d'environ deux ou trois millimètres plus à l'intérieur et destiné à servir de bordure ou de filet; on le coupe et on extrait le centre, puis on unit le bord avec un plioir et on y passe ensuite à plusieurs reprises du bronze liquide pour former le filet qu'on laisse sécher. (Voir aux mots *Bronzes et filets*, pages 44 et 59).

Reprenant ensuite sa première carte de *Cadres*.

bristol n. 1, on y marque et tire les filets d'or extérieurs à l'aide du tire-ligne, et du bronze pendant qu'il est encore liquide, puis on brunit ses filets intérieur et extérieurs quand ils sont secs. (*Voir brunir, page* 46).

Assemblage de la carte de bristol, des biseaux et de la carte lisse.

Les filets étant terminés, on étend légèrement de la colle de Givet derrière sa première feuille de carte de bristol n. 1 d'ordre, et on l'applique carrément sur le devant du châssis de manière à ce que son ouverture vienne en border exactement les biseaux à un millimètre près, puis on l'unit bien également partout à l'aide d'une feuille de papier et d'un plioir. On tire ensuite avec un poinçon et une règle, le filet à blanc entre le bord intérieur du bristol et celui extérieur du biseau.

Prenant ensuite ce châssis et l'enduisant de colle de Givet par derrière, de manière à ce qu'il y en ait bien partout, et particulièrement sur les bords intérieurs comme extérieurs, on l'applique à son tour sur la carte lisse n. 4 où est le filet intérieur, de

façon à ce que ce filet encadre bien exactement l'ouverture intérieure des biseaux, et on unit et frotte bien sa carte lisse, principalement au bord du filet pour le faire joindre et prendre aux biseaux que l'on retouche à leur tour par-devant pour les faire s'unir au filet.

Assemblage complet de toutes les pièces.

Le châssis terminé, et après avoir été légèrement en presse, on régularise sa coupe extérieure; puis, plaçant le verre blanc devant, le sujet derrière, et y ajoutant le carton de fermeture, on procède à la bordure. (*Voir Bordure, page 43*).

Châssis à biseau, ouverture ovale, etc.
Ancien système.

Manière de le faire.

Pour ce qui est des châssis à biseau, ouverture ovale, ronde, à coins arrondis ou octogone, voir au mot *Biseaux*, page 59.

Châssis à biseau, ouverture carrée,
Nouveau système.

Manière de le faire.

D'après ce système, le châssis est plutôt fait et plus léger en ce qu'il a une feuille de

moins qui est la carte bulle. Il fait donc avancer d'un numéro chaque feuille qui suit celle de bristol qui est toujours la première.

Ce châssis, d'après ce nouveau système, se compose donc ainsi :

1. La carte de bristol sur l'envers de laquelle on fait le tracé des ouvertures et des biseaux et servant elle-même à composer ces derniers.

2. Le carton de pâte servant à former l'épaisseur ou pente des biseaux.

3. La carte lisse servant à l'ouverture du filet intérieur.

4. Le sujet à encadrer, qui sert à dresser les autres feuilles.

5. Le carton de pâte pour la fermeture.

Comme pour le précédent châssis, après avoir dressé d'équerre son sujet, on trace et on coupe toutes les autres feuilles sur sa grandeur exacte.

Ces pièces étant extérieurement dressées, on fait le tracé de l'ouverture et des biseaux sur l'envers de la feuille de bristol, en suivant le principe indiqué page 24. Puis, après avoir coupé et extrait l'intérieur de l'ouverture seulement, on pose cette feuille sur le carton de pâte et l'on y trace cette même ouverture intérieure à laquelle on ajoute un

second tracé extérieur d'environ un millimètre plus en dehors, de manière à ce que son ouverture se trouvant plus large que celle du bristol, les biseaux puissent prendre leur pente sans être gênés par le bord du carton de pâte qui est dessous, on coupe et on extrait ensuite le centre de cette ouverture.

Reprenant ensuite sa première carte de bristol pour en exécuter les biseaux, on pointe à l'envers les angles extérieurs des biseaux de manière à pouvoir en fixer le trait à l'endroit, où on leur fait ensuite une demi-coupe. (*Voir figure 8, traits 2 et 3*). On fait aussi une demi-coupe dans les angles, du même côté, c'est-à-dire à l'endroit, afin de pouvoir plus facilement faire incliner les biseaux en dedans. On unit ensuite ces coupes et demi-coupes avec un plioir en les frottant par-dessus une feuille de papier.

Après l'ouverture faite de la carte de bristol ainsi que la demi-coupe des biseaux, on la pose sur la carte lisse n. 3, on en trace l'ouverture dessus, et on y ajoute un second tracé d'environ deux ou trois millimètres plus à l'intérieur et destiné à servir de bordure ou de filet, on le coupe et on extrait le centre, puis on en unit le bord

4.

avec un plioir et on y passe ensuite à plusieurs reprises du bronze liquide pour former le filet qu'on laisse sécher. (*Voir aux mots Bronzes et Filets, pages* 44 *et* 59).

Retournant ensuite à sa première carte de bristol, on y trace et tire les filets d'or extérieurs à l'aide du tire-ligne et du bronze encore liquide, puis on brunit ses filets intérieur et extérieurs quand ils sont secs. (*Voir aussi brunir au mot Bronze, page* 44).

Les filets étant terminés, on enduit le carton de pâte de colle de Givet, et on l'applique et l'unit exactement sur l'envers de la feuille de bristol, de manière à laisser apercevoir également tout autour le trait extérieur du biseau, puis, retournant son châssis à l'endroit, on l'unit partout à l'aide d'une feuille de papier et d'un plioir, et, se servant ensuite du pouce de la main droite, on opère petit à petit la pente ou renversement des biseaux, notamment dans les angles qui demandent de grands ménagements et pour lesquels on emploie aussi un petit plioir en os ou en bois dur jusqu'à ce que la pente soit arrivée à atteindre le même plan horizontal que la feuille de carton de pâte, et touche également partout la glace à couper sur laquelle on se sera mis pour

ce travail. Lorsqu'on est parvenu à obtenir la pente voulue pour les biseaux, on enduit de colle de Givet l'envers de ce châssis de manière à ce que les bords des biseaux en soient empreints légèrement, et on l'applique exactement sur la carte lisse n. 3 où est le filet intérieur en or, de façon à ce que ce filet borde bien également l'intérieur des biseaux partout, puis on unit sa carte lisse avec un plioir, et, retournant son châssis à l'endroit, on recommence à frotter ses biseaux en se servant toujours d'une feuille de papier qu'on pose dessus pour les garantir, jusqu'à ce qu'ils aient atteint et soient venus se coller au filet d'or qui doit les dépasser de deux à trois millimètres.

Comme quelquefois, pendant cette opération, la colle vient à sécher sous les bords intérieurs des biseaux, et que cela les empêche de s'y attacher, on remédie à cet inconvénient en soufflant son haleine chaude aux endroits qui ne prennent pas, ce qui redonne de la chaleur et liquéfie de nouveau la colle et la fait reprendre.

Je répète ici que le travail des biseaux doit se faire sur sa glace à couper, laquelle par sa fermeté et sa résistance sert parfaitement à faire joindre et unir le tout.

Ces opérations terminées, on tire le filet à blanc avec un poinçon, sur la carte de bristol, à environ un millimètre du biseau.

Le châssis étant achevé, on régularise sa coupe extérieure, puis plaçant le verre blanc dessus, le sujet derrière et y ajoutant le carton de fermeture, on procède à la bordure. (*Voir page 43*).

Châssis à biseau, ouverture ovale, etc.
Nouveau système.

Pour ce qui est des châssis à biseau, ouverture ovale, ronde, à coins arrondis, ou octogone, voir au mot *Biseaux*, page 39).

Vrai passe-partout à rechange.

Manière de faire l'ouverture du carton de fermeture.

Ces passe-partout se font entièrement comme les autres, à l'exception du dernier carton de fermeture auquel se pratique une ouverture à feuillure servant à mettre et changer les sujets. Ce n'est donc plus, pour cette espèce, le sujet qui doit servir à établir ou fixer la grandeur extérieure des feuilles; il ne doit fixer que celle de l'ouverture de fond, y compris sa feuillure.

Voici comment on s'y prend :

On exécute le châssis complet d'après l'ancien ou nouveau système, peu importe, en ayant eu soin de réserver le carton de pâte devant former celui de fermeture et lequel aura extérieurement la grandeur des autres, puis l'on opère ainsi : (*Voir fig.* 10).

On trace sur son carton de fermeture, une ouverture égale à celle donnée au premier carton de bristol, et l'on y ajoute un second tracé d'environ quinze à vingt millimètres de plus à l'extérieur pour former la feuillure, puis on en coupe et enlève le centre que l'on réserve pour lui servir de porte. On recouvre ensuite de papier ce carton de fermeture et sa porte, après avoir un peu diminué la largeur et hauteur de cette dernière, d'environ un millimètre, et lorsqu'ils sont secs on réunit ses pièces, savoir : le verre blanc, le châssis et le dernier carton de fermeture, puis l'on procède à la bordure. (*Voir page* 43).

La bordure étant terminée et sèche, on introduit le carton de porte à sa place, et on lui fait une charnière avec un peu de parchemin ou de ruban de fil qu'on colle sur le côté droit n. 4, de 3 à 3 (*Voir la*

fig. 10), et on arrête ou ferme ensuite sa porte à l'aide d'une petite patte.

Pour plus de propreté, on peut ensuite recouvrir complètement son carton de fermeture, avec le centre du papier qui a servi à la bordure et que l'on fend tout autour de la porte à l'exception de la charnière. On passe le plioir partout pour unir et l'on termine ainsi complètement son vrai passe-partout auquel il ne reste plus qu'à mettre le sujet.

CHAPITRE V.

DES BISEAUX.

Ayant décrit la manière de faire les biseaux à des ouvertures carrées suivant l'ancien et le nouveau système, je vais ici décrire celle d'exécuter ceux à ouvertures ovales, rondes, à coins arrondis et octogones.

Avant tout, je répéterai encore ici, que plus le carton de pâte servant à donner du creux ou de la pente au biseau, a d'épaisseur, plus alors on doit donner de largeur à ce biseau; cette largeur est d'ailleurs cal-

culée à raison de trois fois l'épaisseur du carton de pâte ; ainsi, s'il a trois millimètres d'épaisseur, le biseau doit en avoir au moins neuf de largeur.

Biseau à ouverture ovale.
Ancien système.

Manière de le faire.

Lorsque les tracés de l'ouverture et des biseaux ont été faits suivant le principe indiqué page 71 pour l'ouverture ovale (et *fig.* 11 et 12), on fait ses coupes et demi-coupes suivant le même principe indiqué au mot *coupes*, page 56, en plaçant la pointe de son compas à lame tranchante sur les points qui ont servi pour le tracé. Quant aux marges laissées à la carte bulle dans son ouverture du centre et destinées à être rabattues et dédoublées, on obtient ce rabattu en tailladant ces marges à des distances rapprochées (*Voir fig.* 12). Il va sans dire qu'on opère de même pour le papier blanc qui recouvre les biseaux.

Comme tout le reste s'opère de la même manière qu'à l'article châssis à biseau, ouverture carrée, page 24, on voudra bien s'y reporter pour éviter ici une nouvelle répétition.

Même biseau ovale.

Nouveau système.

Il se fait entièrement de même que celui qui le précède pour les tracés, coupes et demi-coupes, seulement, le biseau étant fait avec la carte même de bristol, économise la carte bulle et le papier blanc dont par conséquent il n'y a ni à taillader ni à rabattre les marges.

Biseau à ouverture ronde.

Ancien système.

Manière de le faire.

Cette ouverture ronde et son biseau se font entièrement de la même manière que l'ouverture ovale. Le tracé comme les coupes en sont seulement beaucoup moins compliqués.

Même biseau rond.

Nouveau système.

Il se fait de mâme que le biseau à ouverture ovale, nouveau système ; il offre seulement moins de complication dans ses tracés, coupes et demi-coupes dont il n'est pas besoin de donner d'explications.

Biseau à ouverture avec coins arrondis.

Ancien système. — (Voir *fig. 9*.)

Les biseaux à ouverture avec coins arrondis, ancien système, se font comme ceux à ouverture carrée, même système, à l'exception des coins. (*Voir pour les tracés, page 70, et pour les coupes, page 58*).

Quant aux marges laissées à la carte bulle et au papier dans leur ouverture du centre destinées à être rabattues et dédoublées, on les taillade dans les coins pour les rabattre. (*fig. 9*).

Même biseau à coins arrondis.

Nouveau système.

Il se fait de même que celui à ouverture carrée, même système, à l'exception des coins arrondis qui se tracent suivant le principe, page 70, et se coupent comme il est expliqué page 58.

Biseaux en or et en couleur.

Lorsqu'on veut mettre en or les biseaux d'après l'ancien système, on leur passe à trois ou quatre reprises différentes, du bronze liquide dessus, avec le pinceau en blaireau qui a servi à le délayer, et on les

brunit légèrement après : si on les voulait en couleur, on emploierait alors du papier de la couleur désirée dont on recouvrirait les biseaux en place de papier blanc et dont on rabattrait de même les marges par derrière.

Dans le cas où on mettrait ses biseaux en or, il faudrait alors mettre les filets en couleur; comme si l'on mettait ses biseaux en couleur il faudrait tirer ses filets en or. Les filets en couleur se tirent de la même manière qu'en bronze, excepté que c'est la couleur liquide et un peu gommée qu'on introduit dans le tire-ligne en place du bronze.

Les couleurs qui conviennent le mieux aux biseaux comme aux filets, sont : Le bleu de cobalt et le vert pomme. Quant aux filets intérieurs en couleur, ils se font comme avec le bronze, c'est-à-dire qu'avec un pinceau en blaireau, on en passe sur le bord intérieur de sa carte lisse à plusieurs reprises et on l'unit ensuite avec un ploir et une feuille de papier qu'on frotte par-dessus.

Pour ce qui est des biseaux en or ou en couleur sur châssis d'après le nouveau système, on agit de même, seulement on ajoute ensuite par devant, une feuille de carte de bristol dont l'ouverture doit venir

border et régulariser le biseau ; c'est ensuite sur cette carte de bristol qu'on tire ses filets extérieurs.

CHAPITRE VI.

BORDURE. — MANIÈRE DE BORDER.

Lorsque son châssis est terminé et prêt à devenir passe-partout, on réunit toutes ses pièces par ordre de classement, c'est-à-dire le verre blanc, le châssis, le sujet et le carton de fermeture, et on les pose du côté du verre, sur la feuille de papier de couleur destinée à la bordure, qu'on a eu soin de préparer d'avance, d'une grandeur à dépasser celle du châssis, d'environ quatre centimètres, et de bien enduire de colle de pâte, puis on rabat ses marges tout autour sur le carton de fermeture, en les tendant vers soi; on ferme les coins et on les unit avec un plioir.

Retournant ensuite le passe-partout à l'endroit, on étend et unit bien le papier sur la glace, particulièrement sur ses bords, puis, avec un compas à crayon, on trace tout autour la largeur qu'on veut donner à

sa bordure et on la coupe avec le découpoir à lame mince et une règle, on enlève de suite le centre du papier pendant qu'il est encore humide, lequel doit servir à être collé derrière, on ôte la colle restée sur la glace avec une petite éponge imbibée d'eau et on unit et fait bien prendre la bordure avec un plioir que l'on passe dessus à plat, ainsi que sur les champs du passe-partout qu'on laisse sécher ensuite.

Cette bordure faite et sèche, on passe un morceau de ruban de fil dans un anneau, on l'humecte de colle et on le place au centre de la partie supérieure du carton de fermeture que l'on recouvre ensuite avec le papier retiré du centre de la glace, on laisse sécher de nouveau et on ressuie sa glace après. De cette manière la bordure est d'un seul morceau sans interruption par devant.

CHAPITRE VII.

Bronze et or.

Manière de les délayer, de les employer et de les brunir.

Le meilleur bronze qui est en même temps d'un prix modique, est le bronze jaune d'or

en poudre. Il se vend chez Favrel, rue du Caire, 27, Paris, et coûte de 7 à 8 francs l'once.

On le délaye dans un godet un peu creux en en mettant à peu près la dixième partie d'un gramme et y ajoutant une à deux gouttes de gomme arabique contre dix à douze d'eau. On emploie un pinceau en blaireau un peu fort pour le bien mélanger et s'en servir.

Lorsqu'il est bien délayé, ce dont on s'aperçoit quand il chatoye, on s'en sert pour faire ses filets ainsi qu'il suit :

Filet intérieur.

Lorsque l'ouverture de la carte lisse est faite, on passe, à l'aide du pinceau, du bronze sur ses bords et son champ jusqu'à ce qu'ils en soient garnis également, on laisse sécher et on brunit.

Filets extérieurs.

On garnit son bec de tire-ligne, de bronze, et à l'aide d'une règle on tire ses filets extérieurs sur la carte de bristol ou le papier blanc. Il faut faire attention que le pinceau n'en soit pas trop garni, afin d'éviter qu'il s'en échappe du tire-ligne qui doit

toujours être net et propre du côté qui touche et longe la règle. On laisse sécher et l'on brunit avec un papier par-dessus.

Biseaux.

Les biseaux se garnissent de bronze avec le pinceau comme pour le filet intérieur lorsqu'on les veut en or.

Or en coquille.

Si on emploie l'or en coquille, on y met simplement deux ou trois gouttes d'eau avec le manche de son pinceau et on le délaye jusqu'à ce qu'il chatoye, on l'emploie ensuite comme le bronze et on le brunit de même.

On peut également employer l'argent ainsi que toutes les espèces de bronze et de couleurs diverses.

Brunissage.

On brunit avec le dos ou champ d'un plioir en os en ayant soin de mettre une feuille de papier sur les parties qu'on veut brunir, et l'on frotte assez fortement en allant et venant de droite à gauche, et vice versa.

CHAPITRE VIII.

Cadres en papier carton imitant les cadres en palissandre et en sapin.

Manière de les faire.

On prend une feuille de carton de pâte laminée, d'une épaisseur des nos 5 ou 7, suivant la force que demande la grandeur du cadre ; on la dresse d'équerre et on trace autour et au crayon la largeur qu'on veut donner au châssis, soit trois pouces, deux pouces et demi, deux pouces ou dix-huit lignes, et on coupe l'ouverture à la grande pointe pour en extraire le centre qui peut servir ensuite pour des cadres plus petits.

Lorsque ce premier châssis est taillé, on en rabat et unit les coupes, puis, le retournant à l'envers, on y colle, à la colle de Givet, un deuxième châssis pareil, mais plus épais du double, et d'une largeur moindre à l'intérieur d'environ douze millimètres pour former la feuillure destinée à recevoir le verre blanc, le sujet et le carton de fermeture (on pourra employer pour ce

dernier, le morceau extrait de l'ouverture du deuxième châssis).

Lorsque ces châssis sont collés, et, après en avoir rabattu et uni les coupes, on prépare une feuille de papier de couleur palissandre, ou sapin du nord si l'on préfère, on la coupe d'une grandeur à dépasser les contours du châssis d'environ quatre à cinq centimètres pour servir de marges extérieures, et on enduit son envers de colle de Givet légère, puis, on pose l'endroit de son châssis dessus, on en rabat les marges et ferme les coins, ensuite retournant ce châssis, on unit bien également partout son papier de couleur avec un plioir. Cette opération faite, on le retourne encore à l'envers, on coupe et extrait le centre du papier en y laissant tout autour une marge intérieure pareille à celle extérieure, on la fend aux quatre angles et on la rabat et l'unit en ayant soin de bien conserver et marquer la feuillure, puis on met en presse.

Si on voulait donner une ouverture ronde ou ovale à son cadre, on agirait entièrement de même, en suivant seulement les principes indiqués pour les tracés et coupes, pages 66 et 54, et en tailladant sa marge intérieure d'ouverture en papier pour la rabattre.

Si on voulait aussi donner un biseau à son cadre, il faudrait alors, avant de le couvrir de son papier, agir comme pour le châssis à biseau, rapporter par-devant une carte bulle pour le faire, et couvrir ensuite.

Si on désirait son biseau en or, on le dorerait lorsqu'il serait fait. (*Voir page* 41), et, avant d'enduire sa feuille palissandre de colle, on renverserait l'endroit du châssis sur l'envers de la feuille pour en marquer l'ouverture ovale ou ronde, puis à l'aide de son compas à crayon, on ferait un second tracé de la largeur du biseau plus un millimètre, et après en avoir coupé et extrait l'intérieur on collerait sa feuille de manière à ce que l'ovale ou rond intérieur du papier vienne border bien également le biseau doré.

Si enfin on voulait aussi des filets, soit blancs ou citrons sur son palissandre, en noir sur son sapin du nord, on les y rapporterait ensuite avec des petites bandes étroites que l'on collerait à la colle de Givet, puis on imiterait le joint ou rapport des angles par un petit filet à sec fait avec un poinçon fin.

Enfin, l'extérieur du cadre étant terminé, on y ajoute par derrière un anneau passé

dans un ruban de fil qu'on colle au centre de la partie supérieure du châssis, puis, ayant mis son verre blanc, son sujet et son carton de fermeture, on recouvre le tout d'une feuille de papier de couleur quelconque, on laisse sécher et on accroche.

CHAPITRE IX.

CARTON DE PATE, CARTE ET COLLES.

Carton de pâte.

Dans la confection du passe-partout, le carton de pâte s'emploie : 1º Pour former l'épaisseur, le creux ou la pente des biseaux; il se met dans ce cas immédiatement après la carte bulle qui sert à faire les biseaux d'après l'ancien système, et sous la carte de bristol d'après le nouveau. On emploie ordinairement le n. 4. 2º A faire le carton de fermeture ou de derrière pour lequel on emploie le même numéro.

C'est aussi avec ce carton qu'on fait les cadres en papier-carton. Il se coupe à la grande pointe et à la règle dans les lignes droites, et un compas en fer à lame tran-

chante dans les lignes courbes, rondes ou ovales. Dans les coins arrondis on emploie les gouges.

Il se vend chez Moquet, rue Saint-Martin, 209, Paris. Ce fabricant en a de toutes les épaisseurs.

Carte de Bristol.

La carte ou carton de bristol français, s'emploie pour mettre en dessus ou couvrir la carte bulle afin de cacher la confection des biseaux dont elle vient border et régulariser le trait supérieur d'après l'ancien système. D'après le nouveau système, cette carte est également la première et sert en même temps à faire les biseaux qui dans ce cas sont plus en rapport avec les marges et aussi plus légers et plus réguliers.

C'est cette carte dont on emploie ordinairement le n. 4, qui reçoit tous les filets extérieurs. Elle se coupe sur une glace sans tain, avec la petite pointe ou le découpoir dans les lignes droites, et avec le compas en fer à lame tranchante, dans les lignes courbes, rondes ou ovales.

Cette carte se vend chez Bréauté, rue de la Monnaie, 11, Paris.

Carte bulle.

La carte bulle s'emploie pour faire les biseaux d'après l'ancien système. Ses coupes et demi-coupes se font de la même manière qu'à la carte de bristol. On se sert ordinairement du numéro 8 d'ordre qui se vend chez Moquet, rue Saint-Martin, 209.

On ne l'emploie pas dans la confection des passe-partout nouveau système.

Carte lisse.

La carte lisse est celle qui s'emploie pour recevoir le filet d'or intérieur ou du fond et qui précède le sujet à encadrer. La coupe s'en fait comme celle de la carte de bristol et de la carte bulle. On se sert ordinairement des n°s 3 ou 4 de chez le même Moquet.

Colles.

On se sert de deux espèces de colle, celle de pâte qui doit être très-blanche et qui ne s'emploie que pour le papier ordinaire, et celle de Givet avec laquelle on colle toutes les cartes et cartons, ainsi que les papiers vernis, glacés ou luisants parce qu'elle n'en altère pas le brillant. Cette der-

nière colle doit toujours s'employer sur un feu doux, composé de poussier de charbon qui l'empêche de bouillir et de monter en écume. Il faut aussi, autant que possible, qu'elle soit dans un poêlon en terre ayant trois compartiments dont un de colle un peu épaisse, le second de même colle plus claire, et le dernier contenant de l'eau toujours chaude dans laquelle on pose son pinceau, parce que si on le déposait dans la colle, il ne manquerait pas de s'attacher au fond.

Cette colle de Givet se vend chez les épiciers, et marchands de couleurs principalement.

CHAPITRE X.

CHASSIS ET COUPES.

Châssis.

(Voir la manière de les faire au chap. IV, *page* 18.)

On appelle châssis la réunion de plusieurs pièces ou feuilles de carton et carte auxquelles il ne manque plus, pour devenir passe-partout, que le verre, le sujet et le carton de fermeture.

Il se compose de deux pièces lorsqu'il est sans biseau. Le carton de pâte recouvert de papier blanc, et la carte lisse à filet intérieur qui est collée derrière.

Lorsqu'il est à biseau d'après l'ancien système ; il se compose de quatre pièces : la carte de bristol sur laquelle sont les filets extérieurs, la carte bulle qui forme les biseaux, le carton de pâte qui en fait l'épaisseur ou le creux, et la carte lisse à filet intérieur. Ces quatre feuilles sont collées ensemble à la colle de Givet et suivant cet ordre.

Lorsque le châssis est à biseau, d'après le nouveau système, il ne se compose que de trois pièces seulement ; la carte de bristol sur laquelle sont les fils extérieurs et qui a servi aussi à faire les biseaux, le carton de pâte qui en fait l'épaisseur, et la carte lisse à filet intérieur.

Les châssis peuvent se mettre dans toute espèce de cadres en bois ou dorés, ils ornent et font valoir le sujet auquel ils donnent de la perspective.

(*Voir la manière de les faire, au* chap. IV, *page* 18).

Coupes.

Manière de les faire, et emploi des outils.

Les coupes se font, suivant leur direc-

tion et la force des feuilles sur lesquelles on opère, à la grande pointe, à la petite, au découpoir, au tranchet, au grand compas en fer à lame tranchante, et à la gouge. Je vais décrire la manière d'opérer suivant les lignes à parcourir : (*Voir la fig. 1 pour les outils*).

Coupe en ligne directe.

La grande pointe, la petite, le découpoir et le tranchet servent à faire les coupes en ligne directe.

La grande pointe s'emploie pour les forts cartons de pâte, elle se tient dans la main droite et s'appuie à l'épaule, sa pose sur le carton, surtout pour commencer, doit être alongée en avant et ne jamais pencher ni en dedans ni en dehors du trait. Son premier sillage, si je puis m'exprimer ainsi, doit être léger, pour marquer le le sillon qu'elle doit suivre et ne plus s'en écarter; on force ensuite progressivement jusqu'à ce que la coupe soit complètement faite. La règle en fer doit être maintenue ferme de la main gauche, et, pour éviter qu'elle ne se dérange on peut en humecter un peu le plat du bout du doigt.

La petite pointe, le découpoir et le tran-

chet, s'emploient pour les cartons de pâte minces ainsi que les cartes de bristol, bulle et lisse. On opère ces coupes et demi-coupes sur une glace sans tain. (*Voir page 9, n. 14*).

Coupe en ligne courbe.

Toutes les fois qu'on a à couper une ligne courbe continue alongée, sans cercle bien déterminé, on emploie le découpoir. Dans ce cas, on le tient à pleine main droite, le pouce dressé et l'ongle pesant sur la carte, en ayant le coude en l'air. On commence par marquer légèrement son sillon de coupe avec la pointe du découpoir que l'on appuie ensuite de plus en plus sensiblement et en y repassant à plusieurs reprises jusqu'à ce qu'on sente la pointe couler sur la glace qu'on a mise dessous et qui vous indique par là que la coupe est opérée.

Coupe ovale.

Après le tracé de l'ovale, suivant le principe indiqué au mot *tracé*, page 71, on se sert du grand compas en fer à lame tranchante pour en faire les coupes et demi-coupes. On l'emploie en posant l'extrémité de sa branche à pointe dans le trou de la

punaise qui doit lui-même correspondre au point indiqué par le tracé ; puis ouvrant l'autre branche à lame jusqu'à ce que cette lame soit bien en ligne perpendiculaire avec le trait à couper, on assure l'écartement du compas sur le quart de cercle d'en haut, et celui de la lame sur le petit demi-cercle d'en bas, à l'aide de leurs vis ailées ou de pression, et on opère sa coupe en tenant ferme son compas dans la main droite, de manière à ce que le doigt indicateur, ou l'index vienne s'appuyer sur la branche coupante, le plus près possible de la vis, les autres doigts en dessous, et le quart de cercle du haut ressortant sur le pouce.

Comme j'ai parlé plus haut de punaise, il faut ici en donner une explication que, du reste, j'ai déjà donnée à son article 3, chap. II, page 6.

La punaise est une petite plaque ronde en fer d'environ quinze millimètres de largeur, ayant un trou au centre et trois dents de l'autre côté. Elle sert à maintenir la pointe du compas pour qu'elle ne varie pas et n'agrandisse pas le trou qu'elle ferait dans le carton. On la pose sur le carton de pâte et l'y fixe à l'aide des dents, de manière à ce que le trou du centre corresponde avec

le point tracé où doit se fixer la pointe du compas sur le carton.

Coupe dans les coins arrondis.

Dans les coins arrondis on se sert des gouges pour couper le carton de pâte fort; les lignes directes qui viennent aboutir à ces coins, se coupent à la pointe comme il est dit plus haut pour ces lignes.

Dans ces mêmes coins arrondis, sur carte de bristol et autres cartes minces, les coupes et demi-coupes se font avec le découpoir, de la même manière que pour la ligne courbe et en plaçant ses cartes sur la glace sans tain.

RÈGLES GÉNÉRALES.

1. Toutes les fois qu'on fait une coupe dans du carton de pâte fort, il faut placer son carton sur une autre feuille épaisse qui sert à garantir le meuble sur lequel on travaille. Lorsque cette coupe se fait dans de la carte, on opère sur la glace sans tain.

2. Chaque fois que l'on vient d'opérer une coupe dans du carton de pâte, il faut la rabattre de suite et l'unir à l'aide de la partie inférieure d'une demi-bouteille dont le gou-

lot sert de poignée. Lorsque la coupe a été faite dans de la carte, on la rabat et l'unit de suite sur sa glace sans tain, avec un plioir en os et une bande de papier que l'on interpose entre la carte et le découpoir.

CHAPITRE XI.

FILETS ET MARGES.

Filets.

J'ai déjà eu occasion de parler plusieurs fois des filets dans la confection des châssis et passe-partout, cependant, comme mon intention est d'éviter le plus possible des recherches, j'ai cru devoir faire de chaque objet un article particulier, quitte à une répétition dont j'espère, le lecteur me tiendra compte.

Les filets sont des lignes tirées soit en or, en couleur, à sec, ou à blanc. Il y en a d'intérieurs et d'extérieurs, de directs et de courbes, d'ovales et de ronds.

Filets directs.

Les filets directs intérieurs sont ceux qui

se font sur la carte lisse devant border l'ouverture intérieure et le sujet, comme aussi ceux extérieurs qui se tirent autour des ouvertures carrées sur le bristol et le papier.

Les premiers s'obtiennent à l'aide d'un pinceau en blaireau qu'on imbibe de bronze liquide et qu'on passe à plusieurs reprises sur le bord et le champ intérieur de la carte lisse, qu'on laisse sécher et qu'on brunit après.

Les seconds ou extérieurs, se tirent au tire-ligne dans le bec duquel on introduit du bronze liquide avec son pinceau, de manière à ce qu'il ne puisse s'en échapper et tomber sur son bristol. On laisse sécher pour brunir ensuite.

Lorsque l'on veut que ses filets soient en couleur, on délaye de sa tablette dans un godet avec quelques gouttes d'eau et on l'emploie comme le bronze. Si la couleur était en poudre, on y ajouterait une ou deux gouttes de gomme arabique.

Filets courbes.

Les filets courbes sont les plus difficiles à faire, en ce qu'il y en a qui n'accusent pas de pentes ou cercles déterminés ; il serait bon dans ce cas d'avoir une règle dont le champ ait la forme voulue et dont on se

servirait avec le tire-ligne. Moi, qui ai l'habitude et la main très sûre, je me sers du compas à tire-ligne dans les quarts et demi-cercles, et je raccorde au pinceau à la main. Au surplus on peut éviter ces sortes de lignes difficiles dont, dans tous les cas, on a soin d'avance de faire le tracé au crayon.

« Mais, me dira-t-on, pour faire ce tracé au crayon sur l'endroit de bristol, on peut ne pas le faire net, hésiter et le salir. » Voici comment on s'y prend :

Comme tous les filets extérieurs doivent suivre exactement la coupe de l'ouverture intérieure de bristol, on a soin, lorsque cette ouverture est faite, de tracer de suite ses filets au crayon. Pour ce, on prend un compas à crayon, et, l'ouvrant de l'écartement qu'on veut donner à son filet, on en place la pointe dans l'ouverture, de manière à toucher la coupe qu'on suit alors tout autour, en l'y appuyant pour qu'elle ne s'en écarte pas, et en ayant soin que l'autre branche armée du crayon appuie de son côté sur le bristol et opère son tracé.

Filets ovales.

Les filets ovales se tirent au compas à tire-

ligne, en suivant le même principe que pour leur tracé. (*Voir* Tracé, *page* 71.)

Filets ronds.

Les filets ronds se tirent au compas à tire-ligne, en suivant le même principe que pour ceux ovales.

Filets à blanc.

Les filets à blanc ou à sec, sont ceux qui sont tracés avec un poinçon seulement.

Lorsqu'on veut qu'ils soient en relief, on les trace fortement à l'envers de sa carte de bristol qu'on pose sur une feuille de carton de pâte ordinaire sans laminage.

Lorsqu'on les veut en creux, on les trace tout simplement à l'endroit et de la même manière.

Dans le premier cas, c'est-à-dire lorsqu'on les veut en relief, il faut que les filets à blanc soient tirés aussitôt après l'ouverture faite du carton de bristol et avant qu'il ne soit collé à la carte bulle ou au carton de pâte.

CHAPITRE XII.

Marges.

Les marges sont ce qu'on nomme blanc, ou tout ce qui dépasse le trait de la planche dans la gravure, ainsi que les lignes du sujet peint ou dessiné.

Suivant les principes d'encadrement, il faut, autant que possible, que les marges aient la même largeur du haut que des côtés; le bas seul doit avoir environ un tiers en sus.

On appelle aussi marges, les parties de papier ou de carte dépassant l'extérieur des feuilles de carton comme leur intérieur dans les ouvertures, et laissées pour être rabattues et collées.

Lorsqu'un sujet quelconque n'a plus de marge et devient difficile à encadrer, on peut y remédier en le dressant d'abord d'équerre et le posant ensuite au centre d'une feuille de papier vélin fort et l'y collant avec de la gomme arabique légèrement passée sur ses bords. On le met ensuite en presse jusqu'à ce qu'il soit sec.

CHAPITRE XIII.

Passe-partout illustré.

J'appelle passe-partout illustré, celui sur lequel on ajoute par-dessus la feuille de bristol, une autre feuille enrichie de coins et de rosaces ou culs-de-lampe, soit en couleur, en or ou en bronze.

Ce genre d'ornement peut aussi se faire sur la première carte de bristol même, mais il faut faire attention que les dessins en soient légers, autrement ils nuiraient au passe-partout ainsi qu'à l'effet du sujet.

CHAPITRE XIV.

Presse à rogner.

La presse à rogner, est la presse qu'emploient tous les papetiers et relieurs pour couper, endosser et rogner les cartons, registres, livres et papiers. Elle serait sans contredit d'une grande utilité pour toutes les personnes s'adonnant, soit comme ama-

teurs, soit par état, à la confection des encadrements ; surtout lorsqu'il est nécessaire de dresser plusieurs forts cartons à la fois, comme aussi de régulariser ou redresser le châssis complet quand il est terminé, et le mettre en presse ; mais, je le répète, l'amateur peut s'en passer, comme il peut aussi s'en passer la fantaisie, si bon lui semble. Dans ce cas, il les trouvera chez Delamarre, rue de l'Hôtel-Colbert, 12, Paris. Ce marchand en a toujours de hasard, depuis 25 jusqu'à 50 francs. Neuves, elles coûtent 70 francs.

CHAPITRE XV.

Taches.

S'il arrivait de faire des taches de colle en travaillant au passe-partout, on doit attendre qu'elles soient sèches pour les gratter ensuite légèrement avec un grattoir, puis on les frotte avec du papier blanc très-propre, pour rendre au carton son glacé ou satinage. Quelquefois on frotte aussi avec le plioir en os ou ivoire.

CHAPITRE XVI.

TRACÉ.

Du tracé des ouvertures.

(Voir les diverses formes, *fig.* 13 à 20.)

Tracé de l'ouverture carrée.
Ancien système. — (Voir *fig.* 8.)

Manière de le faire.

NOTA. — Pour bien comprendre l'explication des tracés, il est nécessaire d'avoir toujours sous les yeux les planches qui les représentent.

Lorsque toutes les feuilles ont été dressées d'équerre sur la même grandeur extérieure, on pose le sujet sur l'envers de la carte de bristol pour y pointer le surplus de largeur que doit avoir la marge d'en bas, et, y faisant un trait au crayon de *d* à *d*, on procède à obtenir ses lignes de centre pour tracer les ouvertures, ainsi qu'il suit : (*Fig.* 8 qu'il est utile de suivre).

On prend une première bande de papier sur laquelle on trace au crayon la hauteur exacte de sa carte de bristol à partir de *d*

à *b*, et, la pliant en deux de *b* à *d*, on obtient le centre *e* que l'on marque sur les bords du bristol de chaque côté et où l'on tire un trait horizontal de *e* à *e*. Puis, de l'autre bord de sa bande, opérant de même sur la largeur, on obtient également le centre *f* que l'on marque aussi du haut et du bas et où l'on tire de même un trait vertical sur le bristol de *f* à *f*.

Prenant ensuite une seconde bande de papier sur laquelle on marque la hauteur qu'on veut donner à l'ouverture qui doit laisser voir le sujet, supposé de *g* à *h*, on la plie en deux et on obtient le centre *i* qu'on présente au bristol à la ligne du centre *e* pour en marquer de chaque côté la demi-hauteur *h*. Après avoir opéré de même de l'autre côté du bristol, on tire les lignes horizontales de *h* à *h*. Opérant enfin de la même manière avec l'autre bord de la bande pour la largeur, on tire également ses lignes verticales de *j* à *j*, et l'ouverture carrée du centre se trouve ainsi tracée *o*, et trait 3e.

L'ouverture étant tracée, on tire le trait 2e qui devra être à environ dix à onze millimètres en dehors de celui d'ouverture 3e pour indiquer le biseau et sa largeur, puis,

tout autour de ce trait 2ᵉ on trace un autre trait 1ᵉ à une distance d'un millimètre environ du 2ᵉ pour indiquer l'ouverture que devra avoir le bristol de dessus, ainsi que le premier carton de pâte qui se met sous la carte bulle, lesquels, tous deux, doivent avoir la même grandeur.

Revenant ensuite à son ouverture indiquée par le trait 3ᵉ, on tire un autre trait 4ᵉ qui devra être à environ deux ou trois millimètres plus à l'intérieur du 3ᵉ, pour indiquer la largeur du filet intérieur et l'ouverture que devra avoir la carte lisse qui le forme.

Enfin, un cinquième trait, à une distance de trois centimètres environ du 4ᵉ, indique la marge à laisser à la carte bulle et qui se rabat à l'envers après avoir coupé et enlevé le centre.

Il résulte de cette réunion de traits sur le bristol, ainsi que sur la figure 8 que le trait extérieur indique, sur cette figure 8, la grandeur extérieure du châssis ou de la carte de bristol sur laquelle on fait son tracé.

Le 1ᵉʳ trait intérieur indique l'ouverture que devra avoir la carte de bristol ainsi que

celle du premier carton de pâte qui doivent être d'égale grandeur.

Le 2ᵉ trait, indique la première demi-coupe que devra avoir le biseau sur la carte bulle. Ce deuxième trait doit être à un ou deux millimètres du premier.

Le 3ᵉ trait, indique la deuxième demi-coupe que devra avoir le biseau sur la carte bulle. Ce troisième trait doit-être à environ dix ou onze millimètres du deuxième et forme la largeur du biseau.

Le 4ᵉ trait, indique l'ouverture que devra avoir la carte lisse pour former le filet intérieur. Ce quatrième trait doit être à environ deux ou trois millimètres du troisième et forme la largeur du filet.

Enfin le 5ᵉ trait indique la marge à laisser à la carte bulle à la suite de sa deuxième demi-coupe et destinée à être rabattue et collée à l'envers pour maintenir la pente du biseau. Ce cinquième trait doit être à environ trois centimètres du quatrième pour indiquer la largeur de cette marge dont on fend les angles pour les rabattre.

Lorsque ces divers tracés sont faits sur l'envers de la carte de bristol, on en pointe

légèrement les angles de manière à les distinguer à l'endroit et on les reporte sur chaque feuille de carte ou carton, suivant sa destination, pour les tracer à leur tour et en opérer les demi-coupes et coupes suivant les principes indiqués.

Tracé de l'ouverture octogone.

Ancien système.

Manière de le faire.

Le tracé de l'ouverture octogone, ancien système, se fait entièrement de même et par les mêmes règles que celui de l'ouverture carrée, à l'exception qu'il y a huit angles au lieu de quatre.

Il va sans dire qu'on donne la grandeur qu'on veut à ces angles, en partant du centre des quatre premiers pour arriver à marquer les autres avec un compas.

Tracé de l'ouverture à coins arrondis.

Ancien système.

Manière de le faire (fig. 9.)

Pour faire le tracé de l'ouverture à coins arrondis, ancien système, on fait d'abord

le tracé de l'ouverture carrée; lorsqu'il est terminé, on prend un compas à crayon et on trace ses quarts de cercle à chaque angle, de grandeur à correspondre, si l'on veut, avec les gouges que l'on a, et de manière à ce que chacun d'eux rejoigne bien chaque trait ou ligne. (*Voir fig.* 9).

Son tracé étant achevé sur la carte de bristol, on pointe et trace sur les autres feuilles, comme il est dit au dernier paragraphe de l'ouverture carrée, pour opérer ensuite ses coupes et demi-coupes ainsi que le tailladé des angles arrondis de la marge de la carte bulle pour pouvoir les rabattre et les coller à l'envers, lequel tailladé on dédouble ensuite comme il est dit à l'article Biseau à ouverture ovale (*page* 27).

Tracé de l'ouverture ovale.

Ancien système. — (Voir *fig.* 11 *et* 12.)

Manière de le faire.

Lorsque toutes ses feuilles sont dressées d'équerre, on tire à l'envers et au centre de sa feuille de bristol, un trait perpendiculaire qui traverse toute sa hauteur, puis, prenant une bande de papier pour y mar-

quer la hauteur et la largeur du dessin afin d'en obtenir l'ouverture, on place cette bande sur le trait transversal et on marque d'abord cette hauteur, de a à b. On plie ensuite sa bande en deux pour en obtenir le centre c que l'on indique.

Partageant ensuite sa bande de l'autre côté marquant la largeur de d à e, on obtient son centre f que l'on présente à la partie supérieure de son trait a pour venir le pointer à f. On partage ensuite en trois parties, au compas, la distance de c à f en y ajoutant une quatrième égale partie que l'on indique g. On pose alors son compas sur le pointé g, et l'ouvrant jusqu'à ce que le crayon atteigne le pointé a, on décrit sa partie de cercle de h à h en passant à a. Reportant ensuite son compas au pointé a, on décrit de même son cercle intérieur qui passant à g va rejoindre les deux extrémités h.

On en fait autant à la partie inférieure de son trait en commençant par placer son compas sur le pointé b pour tracer sa courbe intérieure de i à i en passant à j, et le reportant ensuite à ce pointé j on décrit sa courbe extérieure qui passant à b va rejoindre les deux extrémités i.

Après cette opération, on place son compas au pointé h de droite, et l'ouvrant jusqu'au pointé i du même côté, on fait, sans sortir du pointé h, un tracé de k à l dans le centre de gauche, et, reportant son compas au pointé i de droite, on va traverser ce tracé de m à n, puis on en fait autant à la partie du centre de droite de o à p et de q à r. (*Toujours suivre la fig. 11 sans laquelle on ne comprendrait pas*).

Pour terminer son ovale, on place son compas au centre des deux petits tracés de gauche s, et l'ouvrant jusqu'au pointé supérieure h de droite, on fait son tracé jusqu'à i du même côté ce qui ferme et termine cette partie d'ovale.

Reportant ensuite son compas à l'autre pointé s de droite et l'ouvrant jusqu'à i de gauche, on termine son tracé jusqu'à h du même côté gauche ce qui complète la figure ou ovale.

On trace ensuite toutes ses autres lignes pour biseaux ouvertures et filets, de la même manière, c'est-à-dire en n'ayant plus qu'à placer tout simplement son compas sur les mêmes pointés g, j, s et s, et en l'agrandissant seulement de l'écartement indiqué pour la destination de chacune.

Tracé des ouvertures,

D'après le nouveau système.

Quant au tracé des ouvertures d'après le nouveau système, il se fait absolument de même que pour l'ancien, il est même plus simple en ce que le biseau se faisant avec la carte de bristol, il n'y a point de carte bulle et parconséquent point de marges directes ni tailladées à tracer ni à rabattre.

Lorsqu'on veut que son ovale soit plus ou moins alongé, c'est en augmentant ou diminuant sur son trait de largeur qu'on l'obtient.

CHAPITRE XVII.

Verre blanc pour encadrement.

Le verre blanc qui présente quelquefois des parties grasses ou moirées, se nettoie avec un peu de cendre tamisée et de l'eau à laquelle on mêle au besoin un peu d'esprit de vin.

J'ai voulu me servir, comme quelques

peintres vitriers me l'avaient dit, de poudre ponce tamisée, mais j'ai remarqué qu'elle était trop mordante et laissait des petites rayures qui ne disparaissaient plus ; il faut donc éviter d'en faire usage.

On peut tailler soi-même ses verres avec un diamant de vitrier, mais il faut un peu d'habitude pour n'en pas casser et juger de l'écartement des lignes. C'est du reste d'une grande économie lorsqu'on en a une certaine quantité à couper.

EXPLICATION DES FIGURES

DU

MANUEL DU FABRICANT DE CADRES, ETC.

Fig. 1. Grand compas en fer à lame coupante.
2. Punaise vue en dessus.
3. Punaise vue en dessous avec ses trois pointes.
4. Gouge en fer trempé ou acier fondu.
5. Petite pointe à fourreau pour couper.
6. Grande pointe à fourreau pour couper.
7. Découpoir dont l'extrémité du manche *a* forme petit plioir pour unir les angles intérieurs des biseaux.

FIGURE 8. — *Passe-partout, ancien système, tracé de ses ouvertures à biseau carré.*

Le trait *a* à *b*, sur le châssis, indique la hauteur extérieure du bristol, comme *a* à *a* indique sa largeur.

Le trait *d* à *d* indique le surplus que doit avoir la marge d'en bas sur les autres. Ce surplus est donc de *d* à *a*.

Dans la 1re bande de papier, les signes *b* à *d* et un *e* marquent la hauteur du sujet, et l'autre côté, de *d* à *b* sa largeur.

Dans la 2ᵉ bande, les signes *g* à *h* indiquent la hauteur de l'ouverture du centre, et ceux *j* à *j* sa largeur.

Le trait extérieur du chassis indique sa hauteur et largeur totale.

Le 1ᵉʳ trait intérieur indique l'ouverture de la carte de bristol n° 1, et celle du carton de pâte n° 3 qui doivent être égales.

Le 2ᵉ trait intérieur indique la 1ʳᵉ demi-coupe du biseau sur la carte bulle n° 2, il doit être à un ou deux millimètres du 1ᵉʳ trait.

Le 3ᵉ trait indique la 2ᵉ demi-coupe du biseau sur la même carte bulle n° 2 et doit être à 10 ou 11 mill. du 2ᵉ.

Le 4ᵉ trait indique l'ouverture de la carte lisse n° 4 formant le filet intérieur en bronze, il doit être à 2 ou 3 mill. du 3ᵉ.

Enfin le 5ᵉ trait indique la marge à laisser à la carte bulle n° 2 pour être rabattue à l'envers. Le centre se coupe et s'enlève.

FIGURE 9. — *Passe-partout à coins arrondis et biseau, ancien système.*

On fait d'abord le tracé complet de l'ouverture carrée, (Voir *fig.* 8), et, prenant un compas à crayon, on place sa pointe à l'angle 1 formant le 4ᵉ trait, pour ramener son crayon à 2 puis à 3 que l'on pointe. C'est ensuite de cet angle 3 qu'on obtient ses quarts de cercle allant rejoindre chaque trait.

Le 1ᵉʳ trait extérieur arrondi, indique l'ouverture de la carte de bristol n° 1 et celle du carton de pâte n° 3 qui doivent être égales.

Le 2ᵉ trait indique celui extérieur du biseau sur la carte bulle n° 2. Ce trait doit être à un ou deux millimètres d'écartement du 1ᵉʳ trait.

Le 3e trait indique le 2e du biseau sur la même carte bulle, il doit être à 10 ou 11 millimètres d'écartement du 2e ce qui forme la largeur du biseau.

Le 4e trait indique le filet intérieur en bronze sur la carte lisse n° 4, il doit être à 2 ou trois millimètres d'écartement du 3e ce qui forme la largeur du filet.

Le 5e trait qui doit être à 2 ou 3 centimètres d'écartement du 4e, et qui porte une *m*, indique la marge intérieure de la carte bulle qui se taillade aux angles et se rabat et colle derrière le carton n° 3.

Le centre *o* est celui de la carte bulle n° 2, qui se coupe et s'enlève.

FIGURE 10. — *Vrai passe-partout vu par derrière à son carton de fond.*

Les traits 1 à 2 indiquent la hauteur totale du passe-partout, comme ceux 1 à 1 et 2 à 2 en indiquent la largeur.

Les traits 3 à 3 indiquent les hauteur et largeur de l'ouverture de derrière servant à changer les dessins.

Les traits 4 indiquent le parchemin ou ruban formant charnière et collé sur l'ouverture de 3 à 3.

Le 6 indique une patte arrêtée, dans laquelle vient se mettre le 5 qui en représente une mouvante pour fermer (Voir à l'article vrai passe-partout, *page* 36).

FIGURE 11. — *Passe-partout à ouverture ovale.*

Les traits 1 à 2 indiquent la hauteur totale du passe-partout, comme ceux 1 à 1 et 2 à 2 en indiquent la largeur.

Le trait 3 à 3 indique le surplus que doit avoir la

marge d'en bas sur les autres. Ce surplus est donc de 3 à 2.

(Voir, pour l'explication complète de cette figure, à l'article ouverture ovale, *page* 71).

FIGURE 12. — *Châssis à ouverture ovale, ancien système, vu au moment de rabattre les marges.*

A. Châssis. *B*, centre qu'on enlève avant de taillader.
C. Marge laissée à la carte bulle n° 2 après avoir formé les biseaux et devant être rabattue sur la partie *a*. Cette marge doit être tailladée serrée tout autour. Lorsqu'elle est rabattue et collée, on dédouble les taillades afin qu'elles fassent moins d'épaisseur.

On taillade avec un canif ou découpoir à lame mince qui sert aussi à dédoubler en commençant par le bord de l'ouverture dont on détache à peu près moitié de l'épaisseur, les doigts détachent le reste.

FIGURES 13 A 20.

Formes diverses d'ouvertures et de passe-partout.

FIN.

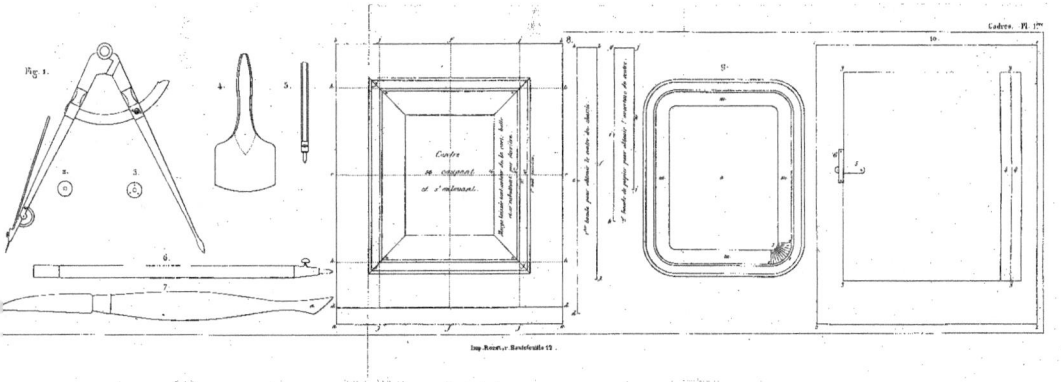

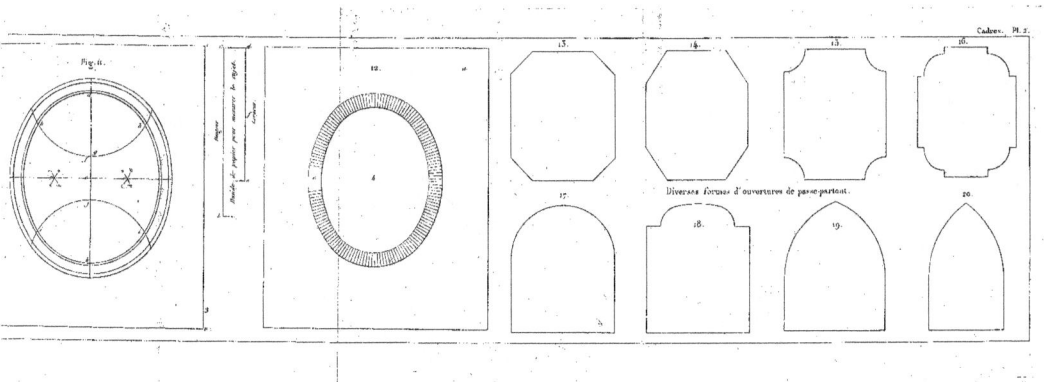

TABLE ALPHABÉTIQUE

DES MATIÈRES.

	Pages.
PRÉFACE	V
INTRODUCTION	IX
CHAP. XVII. Articles de confection et leur prix	3
— II. Leur emploi	4
— V. Biseaux (des)	38
— IV. Biseau ancien système, ouverture carrée, manière de le faire	24
— V. Biseau, le même, ouverture ovale, manière de le faire	39
— V. Biseau, le même, ouverture ronde, manière de le faire	40
— V. Biseau, le même, ouverture à coins arrondis	41
— IV. Biseau nouveau système, ouverture carrée, manière de le faire	31
— V. Biseau, le même, ouverture ovale, manière de le faire	36
— V. Biseau, le même, ouverture ronde, manière de le faire	40
— V. Biseau, le même, ouverture à coins arrondis, manière de le faire	41
— V. Biseaux en or et en couleur	41

TABLE ALPHABÉTIQUE

		Pages.
Chap.	VI. Bordure, manière de border.	43
—	VII. Bronzes et or, manière de les délayer, de les employer et de les brunir.	44
—	VII. Brunissage.	46
—	VIII. Cadres en papier carton, imitant ceux en palissandre et sapin du Nord, manière de les faire.	47
—	IX. Carton de pâte, cartes et colles. . . .	50
—	IX. Carton de pâte (du).	50
—	IX. Carte de Bristol (de la).	51
—	IX. Carte bulle (de la).	52
—	IX. Carte lisse (de la).	52
—	IX. Colles (des).	52
—	X. Châssis (des) et coupes.	53
—	X. Châssis (des).	53
—	III. Châssis à simple bristol avec deux filets d'or	14
—	III. Châssis creux sans biseau	15
—	III. Châssis à biseau ancien système. . .	15
—	III. Châssis à biseau nouveau système . .	16
—	IV. Châssis et passe-partout, manière de les faire soi-même.	18
—	IV. Châssis simple sous verre, manière de le faire.	18
—	IV. Châssis à simple bristol à ouverture carrée et deux filets d'or, manière de le faire.	20
—	IV. Châssis, le même avec ouverture ronde, ovale ou coins arrondis, manière de le faire.	21
—	IV. Châssis creux, sans biseau, à ouverture carrée, manière de le faire. .	21
—	IV. Châssis à biseau ancien système, à ouverture carrée, manière de le faire.	24

DES MATIÈRES.

Pages.

CHAP.	IV. Châssis, le même à ouverture ovale, ronde ou à coins arrondis, manière de le faire.	31
—	IV. Châssis à biseau nouveau système, à ouvert. carrée, manière de le faire.	31
—	IV. Châssis, le même à ouverture ovale, ronde, etc., manière de le faire.	36
—	X. Coupes, manière de les faire, et emploi des outils.	54
—	X. Coupe en ligne directe, manière de la faire.	55
—	X. Coupe en ligne courbe, manière de la faire.	56
—	X. Coupe ovale, manière de la faire.	56
—	X. Coupe dans les coins arrondis, manière de la faire.	58
—	X. Coupes. — Règles générales.	58
—	XI. Filets (des) et marges.	59
—	XI. Filets (des).	59
—	XI. Filets directs.	59
—	XI. — courbes.	60
—	XI. — ovales.	61
—	XI. — ronds.	62
—	XI. — à blanc.	62
—	XII. Marges (des).	63
—	I. Outils et articles de confection.	1
—	I. Outils, leur prix et l'adresse des fabricants.	1
—	II. Outils, manière de les employer.	4
—	III. Passe-partout (du) en général et des châssis en particulier.	13
—	III. Passe-partout (vrai à rechange	17
—	IV. Passe-partout (du) véritable, à rechange, manière de le faire.	36
—	XIII. Passe-partout illustré.	64

TABLE ALPHABÉTIQUE DES MATIÈRES.

Pages.

Chap. XIV. Presse à rogner. 64
— III. Simple sous-verre 14
— IV. Simple (du) sous-verre, manière de
le faire. 18
— XV. Taches (des). 65
— XVI. Tracé (du) des ouvertures. 66
— XVI. Tracé, ancien système, de l'ouver-
ture carré. Manière de le faire.. . 66
— XVI. Tracé, le même, couverture octo-
gone. Manière de le faire. 70
— XVI. Tracé, le même, ouverture à coins
arrondis. Manière de le faire. . . 70
— XVI. Tracé, le même, ouverture ovale.
Manière de le faire.. 71
— XVI. Tracé des diverses ouvertures, nou-
veau système. Manière de les faire. 74
— XVII. Verre (du) blanc pour encadrement. 74

FIN DE LA TABLE.

TROYES. — IMPRIMERIE DE CARDON.

Septembre 1882.

Ce Catalogue annule les précédents.

LIBRAIRIE ENCYCLOPÉDIQUE

DE

RORET

RUE HAUTEFEUILLE, 12

AU COIN DE LA RUE SERPENTE

PARIS

(oir ci-contre la division du Catalogue).

DIVISION DU CATALOGUE

	Pages.
Publications périodiques.	3
Encyclopédie-Roret. — Collection des Manuels-Roret.	7
Bibliothèque des Arts et Métiers.	36
Suites à Buffon, format in-8º.	37
Histoire naturelle.	41
Agriculture, Jardinage, Économie rurale.	51
Industrie, Arts et Métiers.	55
Ouvrages classiques et d'Éducation.	63
Ouvrages divers.	69

PUBLICATIONS PÉRIODIQUES.

L'ABEILLE
JOURNAL D'ENTOMOLOGIE
Spécialement consacré aux Coléoptères
Rédigé par M. S.-A. DE MARSEUL.

Ce journal paraît deux fois par mois, par livraison de 36 pages in-18 jésus.

Les abonnements se font *pour un an et pour six mois*, à partir du 1er janvier et du 1er juillet.

Pour six mois (12 livraisons). 13 fr.
Pour l'année entière (24 livraisons). 25 fr.

L'ABEILLE forme quatre séries, dont les trois premières se composent chacune de 6 vol. in-12, se vendant séparément.

1re Série (1864-1869), tomes I à VI. 90 fr.
Chaque volume séparément. 15 fr.
2e Série (1870-1875), tomes VII à XII. 108 fr.
Chaque volume séparément. 18 fr.
3e Série (1876-1882), tomes XIII à XVI, chacun : 18 fr.
Tome XVII, 1 vol., planches noires. 20 fr.
— — planches coloriées. 22 fr.
Tome XVIII, 1 vol. planches noires. 18 fr.
4e série (1880), tome XIX. 18 fr.

BREBISSONIA
Revue mensuelle illustrée
de
BOTANIQUE CRYPTOGAMIQUE
ET D'ANATOMIE VÉGÉTALE
Organe de la Société cryptogamique de France
Rédigée par M. G. HUBERSON.
4e ANNÉE. — 1882.

Les abonnements ne se font que *pour un an* à partir du 1er janvier.

France et Union postale. 10 fr.
Étranger en dehors de l'Union. 12 fr.

On peut se procurer les tomes I, II et III (1878-1881), 3 vol. in-8° avec planches; chacun. 12 fr.
Pour les abonnés à l'année courante, chaque vol. 10 fr.

L'AMEUBLEMENT

Recueil de dessins
de Siéges, de Meubles et de Tentures, genre simple
Divisé en trois catégories :
SIÉGES, MEUBLES, TENTURES
Renfermant 72 planches par an,
PUBLIÉ PAR D. GUILMARD.

Les abonnements ne se font que *pour un an*, à partir du 1er janvier.

	PARIS.	DÉPARTEMENTS.	ETRANGER.
3 catégories ensemble :			
En noir :	15 fr.	18 fr.	20 fr.
En couleur :	25 fr.	28 fr.	30 fr.
2 catégories ensemble :			
En noir :	10 fr.	12 fr.	13 fr.
En couleur :	17 fr.	18 fr. 50	20 fr.
1 catégorie séparée :			
En noir :	5 fr.	6 fr.	7 fr.
En couleur :	8 fr.50	9 fr.50	10 fr.50

Une planche séparée : En noir : 50 c. — En couleur : 75 c.

LE GARDE-MEUBLE

JOURNAL D'AMEUBLEMENT
Divisé en 3 catégories : SIÉGES, MEUBLES, TENTURES
Renfermant 54 planches par an,
PUBLIÉ PAR D. GUILMARD.

Les abonnements se font *pour un an* et *pour six mois*, à partir du 15 janvier et du 15 juillet de chaque année. On ne reçoit pas d'abonnement de six mois pour une catégorie séparée.

	PARIS.		DÉPARTEMENTS.		ETRANGER.	
	6 mois.	1 an.	6 mois.	1 an.	6 mois.	1 an.
3 Catégories réunies :						
En noir :	11 f.25	22 f.50	13 fr.	26 fr.	14 fr.	28 fr.
En couleur :	18 fr.	36 fr.	20 fr.	40 fr.	21 fr.	42 fr.
2 catégories réunies :						
En noir :	7 f.50	15 fr.	9 fr.	18 fr.	10 fr.	20 fr.
En couleur :	12 fr.	24 fr.	14 fr.	27 fr.	15 fr.	28 fr.
1 catégorie séparée :						
En noir :	»	7 f.50	»	9 fr.	»	10 fr.
En couleur :	»	12 fr.	»	14 fr.	»	15 fr.

Une feuille séparée : En noir : 50 c. — En couleur : 75 c.

L'AÉRONAUTE

Bulletin mensuel illustré de la
NAVIGATION AÉRIENNE
Fondé et dirigé
Par M. le Dr A. HUREAU DE VILLENEUVE.
15ᵉ année. — 1882.

Paris : 6 fr.; — France : 7 fr.; — Nᵒ séparé : 75 c.
Union des Postes (sauf l'Allemagne).................. 8 fr.
États-Unis d'Amérique.................. 9 fr.
Étranger en dehors de l'Union.................. 15 fr.
Les abonnements se font *pour un an*, à partir du 1ᵉʳ janvier.
Les 5 premières années (1868-1872), chacune.......... 12 fr.
Les 9 années suivantes (1873-1881).................. 6 fr.
La *collection complète* (y compris l'année 1882).......... 100 fr.
franco à Paris; le port en plus pour la France et l'Étranger.

LA REVUE DES SAPEURS-POMPIERS
Organe officiel
DE LA FÉDÉRATION DES OFFICIERS DE FRANCE
Journal paraissant tous les Dimanches
Rédacteur en chef : M. FERDINAND GORRIE,
Ancien Lieutenant de Sapeurs-Pompiers.
4ᵉ année (1882).

Sommaire des Articles traités dans le Journal :

Documents officiels. — Études relatives à l'Organisation et à l'Administration des Corps. — Comptes-rendus de Manœuvres et de Concours de Matériel d'Incendie, de Gymnastique, de Musique et de Tirs. — Inventions. — Jurisprudence. — Réglements de Sociétés de secours mutuels et de Caisses de retraites. — Informations diverses. — Annonces et réclames relatives au Matériel d'incendie, de Sociétés de Gymnastique, d'Escrime, de Tir, etc.

Les Abonnements ne se font que *pour un An* et partent du 1ᵉʳ janvier et du 1ᵉʳ juillet.

France et Algérie.................. 10 fr.
Pays étrangers compris dans l'Union des Postes. 12 fr.
Chaque numéro se vend séparément.......... 25 c.

LE TECHNOLOGISTE
Organe spécial des Propriétaires et des Constructeurs d'Appareils à vapeur

Publié sous la direction de M. L.-V. LOCKERT,
Ingénieur civil, ancien élève de l'École centrale.

Revue mensuelle

TROISIÈME SÉRIE, *format in-4*. — TOME 5ᵉ (1882).

Les abonnements ne se font que *pour un an*, à partir du 1ᵉʳ janvier.

Paris et France...................... 20 fr.
Union des Postes................... 25 fr.
Hors de l'Union postale............ 30 fr.

Les tomes I, II et III (1878-1880) forment 3 volumes in-4, avec titres et tables, du prix de 30 francs chacun.

Le tome IV (1881) se vend exceptionnellement 10 fr.

PREMIÈRE ET DEUXIÈME SÉRIES (*format in-8*).

La PREMIÈRE SÉRIE (1839-1875), complètement terminée, se compose de 35 volumes in-8, accompagnés de planches ou ornés de figures, chacun du prix de 15 fr.

La DEUXIÈME SÉRIE (1876-1877), également terminée, se compose de 4 volumes in-8, ornés de figures, chacun du prix de 10 fr.

TABLE alphabétique et analytique des Tomes I à XX (1839-1859). 1 vol. grand in-8º. 10 fr.

TABLE alphabétique et analytique des Tomes XXI à XXX (1859-1869). 1 vol. grand in-8º. 5 fr.

La Table des Tomes XXXI à XXXV, et celle des 4 volumes de la deuxième série (1869-1877), *sont en préparation*.

Ces Tables sont données *gratuitement* aux Abonnés à la Collection complète ou aux personnes qui font l'acquisition des deux premières séries.

On peut se procurer des *collections complètes* de ce recueil, ainsi que des volumes séparés.

A partir du 1ᵉʳ janvier 1878, le prix des COLLECTIONS COMPLÈTES *des deux premières séries*, est *réduit à* 500 fr., *au lieu de* 680 fr., prix de publication.

Le prix des volumes séparés est *abaissé* de 18 à 15 fr. pour la première série et de 12 fr. 50 à 10 fr. pour la deuxième.

ENCYCLOPÉDIE-RORET

COLLECTION
DES
MANUELS-RORET

FORMANT UNE

ENCYCLOPÉDIE DES SCIENCES ET DES ARTS

FORMAT IN-18;

PAR UNE RÉUNION DE SAVANTS ET DE PRATICIENS,

Tous les Traités se vendent séparément.

La plupart des volumes, de 300 à 400 pages, renferment des planches parfaitement dessinées et gravées, et des vignettes intercalées dans le texte.

Les Manuels épuisés sont revus avec soin et mis au niveau de la science à chaque édition. Aucun Manuel n'est cliché, afin de permettre d'y introduire les modifications et les additions indispensables.

Cette mesure, qui met l'Éditeur dans la nécessité de renouveler à chaque édition les frais de composition typographique, doit empêcher le Public de comparer le prix des *Manuels-Roret* avec celui des autres ouvrages, tirés sur cliché à chaque édition, et ne bénéficiant d'aucune amélioration.

Pour recevoir chaque volume franc de port, on joindra, à la lettre de demande, un mandat sur la poste (de préférence aux timbres-poste) équivalent au prix porté au Catalogue.

Cette franchise de port ne concerne que la **Collection des Manuels-Roret** (pages 8 à 35), et la **Bibliothèque des Arts et Métiers** (page 36). Elle n'est applicable qu'à la France et à l'Algérie. Les volumes expédiés dans les pays qui ne font pas partie de l'Union des Postes, seront grevés des frais de poste établis d'après les conventions internationales.

DIVISION PAR ORDRE ALPHABÉTIQUE.

Manuel pour gouverner les Abeilles et en retirer profit, par MM. Radouan et Malepeyre. 2 vol. 6 fr.

— **Accordeur de Pianos**, mis à la portée de tout le monde, par M. Giorgio Armellino. 1 vol. 1 fr. 25

— **Acide oléique, Acides gras concrets**, voyez *Bougies stéariques, Huiles*.

— **Actes sous signatures privées** en matières civiles, commerciales, criminelles, etc., par M. Biret. 1 vol. (*En préparation*.)

— **Aérostation**, ou Guide pour servir à l'histoire ainsi qu'à la pratique des *Ballons*, par M. Dupuis-Delcourt. 1 vol. orné de figures. 3 fr.

— **Agents-Voyers**. V. *Ponts et Chaussées*, 1re partie.

— **Agriculture Élémentaire**, à l'usage des écoles primaires et des écoles d'agriculture, par M. V. Rendu. (*Ouvrage autorisé par l'Université*.) 1 vol. 1 fr. 25

— **Alcools**, voyez *Distillation, Liquides, Négociant en eaux-de-vie*.

— **Alcoométrie**, contenant la description des appareils et des méthodes alcoométriques, des Tables de Mouillage et de Remontage, et des indications pour la vente des alcools au poids, par M. F. Malepeyre. 1 vol. 1 fr. 25

— **Algèbre**, ou Exposition élémentaire des principes de cette science, par M. Terquem. (*Ouvrage approuvé par l'Université*.) 1 gros vol. 3 fr. 50

— **Alliages métalliques**, par M. Hervé, officier supérieur d'artillerie, ancien élève de l'Ecole polytechnique. (Ouvrage *approuvé par le Comité d'artillerie*). 1 vol. 3 fr. 50

— **Allumettes**, voyez *Briquets*.

— **Amidonnier et Vermicellier**, traitant de la Fabrication de l'Amidon, du Vermicelle et des Produits obtenus des Fruits et des Plantes qui renferment de la Fécule, par MM. Morin et F. Malepeyre. 1 vol. avec fig. 3 fr.

— **Amorces fulminantes**, V. *Artificier*, 1re partie.

— **Anatomie comparée**, par MM. de Siebold et Stannius; trad. de l'allemand par MM. Spring et Lacordaire, professeurs à l'Université de Liége. 3 gros vol. 10 fr. 50

— **Aniline (Couleurs d'), d'Acide phénique et de Naphtaline**, comprenant : l'étude des Houilles, la distillation des Goudrons, la préparation des Benzines, Nitrobenzines, Anilines, de l'Acide phénique, de la Naphtaline et de leurs dérivés, ainsi que leur Emploi en Teinture, par M. Th. Chateau. 2 forts volumes, avec vignettes. 7 fr.

— **Animaux domestiques (Eleveur d')**, traitant de la Bouverie, de la Vacherie, de la Bergerie, de la Porcherie, du Clapier, du Pigeonnier et de la Basse-Cour. (*En préparation.*)

— **Animaux nuisibles** (Destructeur des).
1^{re} *partie*, contenant les animaux nuisibles à l'agriculture, au jardinage, etc., par M. VÉRARDI. 1 vol. orné de pl. 3 fr.
2^e *partie*, contenant les Hylophthires et leurs ennemis, ou Description et Iconographie des Insectes les plus nuisibles aux forêts, avec une méthode pour apprendre à les détruire et à ménager ceux qui leur font la guerre, à l'usage des forestiers, des jardiniers, etc., par MM. RATZEBURG, DE CORBERON et BOISDUVAL. 1 vol. orné de 8 planches. 2 fr. 50

— **Aquarelle**, voyez *Peinture à l'Aquarelle*.

— **Arbres fruitiers** (Taille des), contenant les notions indispensables de Physiologie végétale; un Précis raisonné de la multiplication, de la plantation et de la culture; les vrais principes de la taille et leur application aux formes diverses que reçoivent les arbres fruitiers, par M. L. DE BAVAY. 1 vol. orné de figures. 3 fr.

— **Archéologie** grecque, étrusque, romaine, égyptienne, indienne, etc., traduit de l'allemand de M. O. MULLER par M. NICARD. 3 vol. avec Atlas, 10 f. 50; de l'Atlas séparé : 12 fr. Prix des 3 volumes : 22 fr. 50

— **Architecte des Jardins**, ou l'Art de les composer et de les décorer, par M. BOITARD. 1 vol. avec Atlas de 140 planches. 15 fr.

— **Architecte des Monuments religieux**, ou Traité d'Archéologie pratique, applicable à la restauration et à la construction des Eglises, par M. SCHMIT. 1 gros vol. avec Atlas contenant 21 planches. 7 fr.

— **Architecture**, voyez *Construction moderne, Maçon*.

— **Arithmétique démontrée**, par MM. COLLIN et TRÉMERY. 1 vol. 2 fr. 50

— **Arithmétique complémentaire**, ou Recueil de Problèmes nouveaux, par M. TRÉMERY. 1 vol. 1 fr. 75

— **Armurier**, Fourbisseur et Arquebusier, traitant de la fabrication des Armes à feu et des Armes blanches, par M. PAULIN DÉSORMEAUX. 2 vol. avec planches. 6 fr.

— **Arpentage**, ou Instruction élémentaire sur cet art et sur celui de lever les plans, par M. LACROIX, de l'Institut, MM. HOGARD, géomètre, et VASSEROT, avocat. 1 vol. avec figures. (*Autorisé par l'Université.*) 2 fr. 50
On vend séparément les MODÈLES DE TOPOGRAPHIE, par CHARTIER. 1 planche coloriée. 1 fr.

— **Art militaire**, ou Instructions pratiques à l'usage de toutes les armes de terre, par M. Vergnaud, colonel d'artillerie. 1 volume avec figures. 3 fr.

— **Artificier**, *Première partie*, Pyrotechnie militaire, contenant la préparation et le chargement des Projectiles, des Artifices et des Combinaisons fulminantes, l'Art du Poudrier et du Salpêtrier, et la fabrication des Poudres de guerre et de chasse, par M. A.-D. Vergnaud, colonel d'artillerie et M. P. Vergnaud, lieutenant-colonel. 1 gros vol. orné de figures et de planches. 3 fr. 50

— *Deuxième partie*, Pyrotechnie civile, contenant l'art de confectionner et de tirer les Feux d'artifice, par les mêmes auteurs. 1 vol. avec planche et vignettes. 2 fr.

— **Asphaltes et Bitumes**, voyez *Chaufournier*.

— **Aspirants** aux fonctions de Notaires, Greffiers, Avocats à la Cour de Cassation, Avoués, Huissiers, et Commissaires-Priseurs, par M. Combes. 1 vol. 3 fr. 50

— **Assolements, Jachère et Succession des Cultures**, par M. Victor Yvart, de l'Institut, avec des notes par M. Victor Rendu, inspecteur de l'agriculture. 3 vol. 10 fr. 50

— Le même ouvrage, 1 vol. in-4. (V. page 51). 12 fr.

— **Astronomie**, ou Traité élémentaire de cette science, trad. de l'anglais de W. Herschel, par M. A.-D. Vergnaud. 1 vol. orné de planches. 3 fr. 50

— **Astronomie amusante**, Notions élémentaires sur l'Astronomie, par M. L. Tomlinson, traduit de l'anglais par A. D. Vergnaud. 1 vol. avec figures. 2 fr. 50

— **Avocats**, voyez *Aspirants* aux fonctions d'avocats à a Cour de Cassation.

— **Avoués**, voyez *Aspirants* aux fonctions d'Avoués.

— **Ballons**, voyez *Aérostation*.

— **Bibliographie universelle**, par MM. F. Denis, P. Pinçon et De Martonne. 3 gros vols. à 2 colonnes. 20 fr.

— **Bibliothéconomie**, Arrangement, Conservation et Administration des Bibliothèques, par L.-A. Constantin. 1 vol. orné de figures. 3 fr.

— **Bijoutier, Joaillier, Orfèvre, Graveur sur Métaux et Changeur**, traitant de la taille, du montage et de l'imitation des Pierres précieuses, de l'Affinage de l'Or et de l'Argent, de l'alliage et du travail des Métaux précieux, du titre et de la valeur des Monnaies françaises et étrangères, etc., par M. Julia de Fontenelle. 2 vol. avec figures. 7 fr.

— **Biographie,** ou Dictionnaire historique abrégé des grands hommes, par M. NOEL, ancien inspecteur-général des études. 2 volumes. 6 fr.

— **Blanchiment et Blanchissage,** Nettoyage et Dégraissage des fils de lin, coton, laine, soie, etc., par MM. J. DE FONTENELLE et ROUGET DE LISLE. 2 vol. avec fig. 6 fr.

— **Bleus et Carmins d'Indigo** (Fabricant de), par M. Félicien CAPRON. 1 volume. 1 fr. 50

— **Boissons économiques,** voyez *Vins de Fruits.*

— **Boissons gazeuses,** voyez *Eaux Gazeuses.*

— **Bois.** Exploitation, cubage, conversion et réduction des Bois. (*En préparation.*)

— **Bonnetier et Fabricant de bas,** renfermant les procédés à suivre pour exécuter, sur le métier et à l'aiguille les divers tissus à maille, par MM. LEBLANC et PREAUX-CALTOT. 1 vol. avec planches. 3 fr. 50

— **Botanique,** Partie élémentaire, par M. BOITARD. 1 vol. avec planches. 3 fr. 50

ATLAS DE BOTANIQUE pour la partie élémentaire. 1 vol. in-8 renfermant 36 planches. 6 fr.

— **Botanique,** 2ᵉ partie, FLORE FRANÇAISE, ou Description synoptique des plantes qui croissent naturellement sur le sol français, par M. BOISDUVAL. 3 gros vol. 10 fr. 50

ATLAS DE BOTANIQUE, composé de 120 planches, représentant la plupart des plantes décrites dans l'ouvrage ci-dessus. Figures noires, 9 fr; fig. coloriées. 18 fr.

— **Bottier et Cordonnier.** (*En préparation.*)

— **Boucher,** voyez *Charcutier.*

TABLEAU FIGURATIF DES MANIEMENTS ET DES COUPES DES ANIMAUX DE BOUCHERIE, in-plano. 25 c.

TABLEAU FIGURATIF DES DIVERSES QUALITÉS DE LA VIANDE DE BOUCHERIE, in-plano colorié. 1 fr.

— **Boucherie Taxée,** ou Code des Vendeurs et des Acheteurs de Viande, suivi d'un Barême pour l'application du prix à la pesée, par un MAGISTRAT. 1 vol. 1 fr. 50

— **Bougies stéariques et Bougies de paraffine,** traitant de la fabrication des Acides gras concrets, de l'Acide oléique, de la Glycérine, etc., par M. F. MALEPEYRE. 2 vol. accompagnés de planches. 7 fr.

— **Boulanger,** ou Traité de la Panification française et étrangère, contenant les moyens de reconnaître la sophistication des farines, par MM. J. DE FONTENELLE et F. MALEPEYRE. 2 vol. accompagnés de planches. 6 fr.

— **Bourrelier et Sellier,** contenant la fabrication des harnais de toute sorte pour les chevaux d'attelage et de

selle, ainsi que la garniture des voitures, par M. LEBRUN. 1 vol. orné de figures. 3 fr.

— **Bourse et ses Spéculations** mises à la portée de tout le monde, par M. BOYARD. 1 vol. 2 fr. 50

— **Bouvier.** (*En préparation.*)

— **Brasseur,** ou l'Art de faire toutes sortes de Bières françaises et étrangères, par M. F. MALEPEYRE. 2 gros volumes accompagnés de 11 planches. 7 fr.

— **Briquetier, Tuilier,** Fabricant de Carreaux et de tuyaux de Drainage, contenant les procédés de fabrication, la description d'un grand nombre de Machines et de Fours usités dans ces industries, par M. F. MALEPEYRE. 2 vol. ornés de figures. 6 fr.

— **Briquets, Allumettes chimiques,** soufrées, phosphorées, amorphes, etc., *Briquets électriques, Lumière électrique* et appareils qui la produisent, par MM. W. MAIGNE et A. BRANDELY. 1 vol. orné de figures. 3 fr.

— **Broderie,** ou Traité complet de cet Art, par Mme CELNART. 1 vol. avec un Atlas de 40 planches. 7 fr.

— **Bronzage des Métaux et du Plâtre,** traitant des Enduits et des Peintures métalliques, de la Peinture et du Vernissage des Métaux et du Bois, par MM. DEBONLIEZ, FINK et MALEPEYRE. 1 vol. orné de fig. 2 fr. 50

— **Cadres** (Fabricant de), Passe-Partout, Châssis, Encadrements, traitant de la réparation des cadres et des vieilles estampes, par M. DE SAINT-VICTOR. 1 vol. avec figures. 1 fr. 50

— **Calculateur,** ou COMPTES-FAITS utiles aux opérations industrielles, aux comptes d'inventaire, etc., par M. Aug. TERRIÈRE. 1 gros vol. 3 fr. 50

— **Calendrier** (Théorie du) et Collection de tous les calendriers des années passées, présentes et futures, par M. FRANCŒUR, professeur à la Faculté des sciences. 1 vol. 3 fr.

— **Calligraphie,** ou l'Art d'écrire en peu de leçons, d'après la méthode de CARSTAIRS. 1 Atlas in-8 obl. 1 fr.

— **Canotier,** ou Traité universel et raisonné de cet Art, par UN LOUP D'EAU DOUCE; vol. orné de fig. 1 fr. 75

— **Caoutchouc, Gutta-percha, Gomme factice,** Tissus imperméables, Toiles cirées et gommées, par M. MAIGNE. 2 vols. accompagnés de planches. 5 fr.

— **Capitaliste,** contenant la pratique de l'escompte et des comptes-courants, d'après la méthode nouvelle, par M. TERRIÈRE, employé à la trésorerie générale de la couronne. 1 gros vol. 3 fr. 50

— **Carrier,** voyez *Chaufournier, Mines, Sondeur.*

— **Cartes Géographiques** (Construction et Dessin des), par M. PERROT. 1 vol. orné de planches. 2 fr. 50

— **Cartonnier**, Cartier et Fabricant de Cartonnages, par M. LEBRUN. 1 vol. orné de figures. 3 fr.

— **Caves et Celliers** (Garçons de), **Maîtres de Chais**, voyez *Vins (Calendrier des)*.

— **Chamoiseur, Maroquinier, Mégissier, Teinturier en peaux, Fabricant de Cuirs vernis, Parcheminier et Gantier**, traitant de l'outillage nouveau et des procédés les plus récents et les plus en usage dans ces diverses industries, par MM. JULIA-FONTENELLE et W. MAIGNE. 1 vol. orné de figures. 3 fr. 50

— **Chandelier et Cirier**, contenant toutes les opérations usitées dans ces industries, par MM. SÉB. LENORMAND et F. MALEPEYRE. 2 vol. accompagnés de planches. 6 fr.

— **Chapeaux** (Fabricant de) en tous genres, tels que Chapeaux de soie, de feutre, de poils, de plumes et de paille, par MM. CLUZ, F. et JULIA DE FONTENELLE. 1 vol. orné de planches. 3 fr.

— **Charcutier, Boucher et Equarrisseur**, contenant l'Art de préparer et de conserver les différentes parties du Porc, les maniements et le Dépeçage du Bœuf, de la Vache, du Taureau, du Veau, du Mouton, du Porc et du Cheval, et traitant de l'utilisation des débris, par MM. LEBRUN et W. MAIGNE. 1 vol. accompagné de planches. 3 fr.

On vend séparément :
TABLEAU DES QUALITÉS DE VIANDE, in-plano col. 1 fr.
TABLEAU DES MANIEMENTS ET DES COUPES, in-plano. 25 c.

— **Charpentier**, ou Traité complet et simplifié de cet Art, par MM. HANUS, BISTON, BOUTEREAU et GAUCHÉ. 2 vol. accompagnés d'un Atlas de 22 planches. 7 fr.

— **Charron et Carrossier**, ou l'Art de fabriquer toutes sortes de Voitures. (*En préparation.*)

— **Chasselas**, sa culture à Fontainebleau, par un VIGNERON des environs. 1 vol. avec figures. 1 fr. 75

— **Chasseur**, ou Traité général de toutes les chasses à courre et à tir, par MM. DE MERSAN, BOYARD et ROBERT. 1 vol. contenant la musique des principales fanfares. 3 fr.

— **Chaudronnier et Tôlier**, contenant l'Art de travailler au marteau le cuivre, la tôle et le fer-blanc, ainsi que les travaux d'Estampage et d'Etampage, par MM. JULLIEN, VALÉRIO et CASALONGA, ingénieurs civils. 1 vol. et 1 Atlas in-18 de 20 planches. 5 fr.

— **Chaufournier, Plâtrier, Carrier et Bitumier**, contenant l'exploitation des Carrières et la fa-

brication du Plâtre, des différentes Chaux, des Ciments, Mortiers, Bétons, Bitumes, Asphaltes, etc., par MM. D. MAGNIER et A. ROMAIN. 1 vol. accompagné de planches. 3 fr. 50

— **Chemins de Fer**, contenant des Études comparatives sur les divers systèmes de la voie et du matériel, le Formulaire des charges et conditions pour l'établissement des travaux, etc., par M. E. WITH. 2 vol. avec atlas. 7 fr.

— **Cheval (Education et dressage du)** monté et attelé, traitant de son hygiène et des remèdes qui lui conviennent, par M. le Comte DE MONTIGNY. 1 vol. accompagné de planches. 3 fr.

— **Chimie Agricole**, par MM. DAVY et VERGNAUD. 1 vol. orné de figures. 3 fr. 50

— **Chimie analytique**, contenant des notions sur les manipulations chimiques, les éléments d'analyse inorganique qualitative et quantitative, et des principes de chimie organique, par MM. WILL, F. VŒHLER, J. LIEBIG et MALEPEYRE. 2 vol. ornés de planches et de tableaux. 5 fr.

— **Chimie appliquée**, Voyez *Produits chimiques*.

— **Chimie Inorganique et Organique** par M. VERGNAUD. 1 gros vol. orné de figures. 3 fr. 50

— **Chirurgie**, voyez *Médecine, Instruments de chirurgie*.

— **Chocolatier**, voyez *Confiseur*.

— **Cidre et Poiré** (Fabricant de), indiquant les moyens d'imiter, avec le suc de pomme ou de poire, le Vin de raisin, l'Eau-de-Vie et le Vinaigre de vin, par M. DUBIEF. 1 vol. orné de figures. 2 fr. 50

— **Cirage**, voyez *Encres*.

— **Cire à cacheter** (Fabrication de la), voyez *Papetier-régleur, Papiers de Fantaisie*.

— **Ciseleur**, contenant la description des procédés de l'Art de ciseler et repousser tous les métaux ductiles, bijouterie, orfèvrerie, armures, bronzes, etc., par M. Jean GARNIER, ciseleur-sculpteur. 1 vol. orné de figures. 3 fr.

— **Coiffeur**, contenant l'Art de se coiffer soi-même, par M. VILLARET. 1 vol. orné de figures. 2 fr. 50

— **Colles** (Fabrication de toutes sortes de), comprenant celles de matières végétales, animales et composées, par M. MALEPEYRE. 1 vol. orné de planches. 2 fr. 50

— **Coloriste**, contenant le mélange et l'emploi des Couleurs, ainsi que l'Enluminure et le Lavis, par MM. PERROT, BLANCHARD, THILLAYE et VERGNAUD. 1 vol. orné de figures. 2 fr. 50

— **Commerce, Banque et Change**, contenant tout ce qui est relatif aux effets de Commerce, à la tenue

des livres, à la comptabilité, à la bourse, aux emprunts, etc., par MM. Gallas et Pijon. 2 vol. 6 fr.

On vend séparément la Méthode nouvelle pour le calcul des intérêts a tous les taux. 1 vol. in-18. 1 fr. 50

— **Commissaires-Priseurs**, voyez *Aspirants* aux fonctions de Commissaires-Priseurs.

— **Compagnie** (Bonne), ou Guide de la Politesse et de la Bienséance, par madame Celnart. 1 vol. 1 fr. 75

— **Comptes-Faits**, voyez *Calculateur, Capitaliste, Poids et Mesures (Barême des).*

— **Confiseur et Chocolatier**, contenant les derniers perfectionnements apportés à ces Arts, par MM. Cardelli et Lionnet-Clémandot. 1 vol. orné de planches. 3 fr.

— **Conserves alimentaires**, contenant les procédés usités pour la conservation des Substances alimentaires, la composition de ces substances et le rôle qu'elles jouent dans l'alimentation, ainsi que les Falsifications qu'elles subissent, les moyens de les reconnaître, par M. W. Maigne. 1 vol. 3 fr. 50

— **Construction moderne** (La), ou Traité de l'Art de bâtir avec solidité, économie et durée, comprenant la Construction, l'histoire de l'Architecture et l'Ornementation des édifices, par M. Bataille, architecte, ancien professeur. 1 vol. et Atlas grand in-8 de 44 planches. 15 fr.

— **Constructions agricoles**, traitant des matériaux et de leur emploi dans les Constructions destinées au logement des Cultivateurs, des Animaux et des Produits agricoles dans les petites, les moyennes et les grandes exploitations, par M. G. Heuzé, inspecteur de l'agriculture. 1 vol. accompagné d'un Atlas de 16 pl. grand in-8°. 7 fr.

— **Contre-Poisons**, ou Traitement des Individus empoisonnés, asphyxiés, noyés ou mordus, par M. H. Chaussier, D.-M. 1 vol. 2 fr. 50

— **Contributions Directes**, Guide des Contribuables et des Comptables de toutes classes, etc.; par M. Boyard. 1 vol. 2 fr. 50

— **Cordier**, contenant la culture des Plantes textiles, l'extraction de la Filasse, et la fabrication de toutes sortes de cordes, par M. Boitard. 1 vol. orné de fig. 2 fr. 50

— **Correspondance Commerciale**, contenant les Termes de commerce, les Modèles et Formules épistolaires et de comptabilité, etc., par MM. Rees-Lestienne et Tréméry. 1 vol. 2 fr. 50

— **Corroyeur**, voyez *Tanneur*.

— **Coton et Papier-Poudre**, voyez *Artificier*.

— **Couleurs et Vernis** (Fabricant de), contenant tout ce qui a rapport à ces différents Arts, par MM. Riffault, Vergnaud, Toussaint, Malepeyre et le docteur Em. Winckler. (*En préparation.*)

— **Couleurs vitrifiables et Émaux**, voyez *Peinture sur Verre, sur Porcelaine et sur Email.*

— **Coupe des Pierres**, contenant des notions de Géométrie élémentaire et descriptive, ainsi que l'art du Trait appliqué à la Stéréotomie, par MM. Toussaint et H. M.-M., architectes. 1 vol. avec Atlas. 5 fr.

— **Coutelier**, ou l'Art de faire tous les Ouvrages de Coutellerie, par M. Landrin, ingénieur civil. 1 vol. 3 fr. 50

— **Couvreur**, voyez *Plombier.*

— **Crustacés** (Hist. natur. des), par MM. Bosc et Desmarest, etc. 2 vol. ornés de planches. 6 fr.

Atlas pour les Crustacés, 18 pl. Fig. noires, 1 fr. 50;
— fig. coloriées. 3 fr.

— **Cuirs vernis**, voyez *Chamoiseur.*

— **Cuisinier et Cuisinière**, à l'usage de la ville et de la campagne. 1 vol. avec fig. (*En préparation.*)

— **Cultivateur Forestier**, contenant l'Art de cultiver en forêts tous les Arbres indigènes et exotiques, par M. Boitard. 2 vol. 5 fr.

— **Cultivateur Français**, ou l'Art de bien cultiver les Terres et d'en retirer un grand profit, par M. Thiébaut de Berneaud. 2 vol. ornés de figures. 5 fr.

— **Dames**, ou l'Art de l'Elégance, traitant des Objets de toilette, d'ameublement et de voyage qui conviennent aux Dames, par madame Celnart. 1 vol. 3 fr.

— **Danse**, ou Traité théorique et pratique de cet Art, contenant toutes les *Danses de Société* et la Théorie de la Danse théâtrale, par Blasis et Lemaitre. (*En préparation.*)

— **Décorateur-Ornementiste**, Graveur et Peintre en Lettres, par M. Schmit. 1 vol. avec Atlas in-4 de 30 planches. 7 fr.

— **Dessin Linéaire**, par M. Allain, entrepreneur de travaux publics. 1 vol. avec Atlas de 20 planches. 5 fr.

— **Dessinateur**, ou Traité complet du Dessin, par M. Boutereau. 1 volume accompagné d'un Atlas de 20 planches, dont quelques-unes coloriées. 5 fr.

— **Distillateur-Liquoriste**, contenant les Formules des Liqueurs les plus répandues, les parfums, substances colorantes, etc., par MM. Lebeaud, Julia de Fontenelle et Malepeyre. 1 gros volume. 3 fr. 50

— **Distillation des Grains et des Mélasses,** par M. F. Malepeyre. 1 vol. accompagné d'un Atlas de 8 planches in-8. 5 fr.

— **Distillation des Pommes de terre et des Betteraves,** par MM. Hourier et Malepeyre. 1 vol. accompagné de planches. 2 fr. 50

— **Distillation des Vins,** des Marcs, des Moûts, des Fruits, des Cidres, etc., par M. F. Malepeyre. 1 vol. orné de figures et accompagné de planches. 3 fr.

— **Domestiques,** ou l'Art de former de bons serviteurs; Conseils aux Cuisinières, Valets et Femmes de chambre, Bonnes d'enfants et Cochers, par madame Celnart. 1 vol. 2 fr. 50

— **Dorure et Argenture sur Métaux,** au feu, au trempé, à la feuille, au pinceau, au pouce et par la méthode électro-métallurgique, traitant de l'application à l'Horlogerie de la dorure et de l'argenture galvaniques, et de la coloration des Métaux par les oxydes métalliques et l'Electricité, par MM. Ol. Mathey et Maigne. 1 vol. orné de figures. 3 fr.

— **Drainage simplifié,** mis à la portée des Campagnes, suivi de la législation relative au Drainage, par M. De La Hodde. 1 petit vol. orné de fig. 90 c.

— **Draps** (Fabricant de), voyez *Tissus*.

— **Eaux et Boissons Gazeuses,** ou Description des méthodes et des appareils les plus usités depuis l'origine de cette industrie, le bouchage des bouteilles et des siphons, la Gazéification des Vins, Bières et Cidres, etc., par M. Rouget de Lisle. 1 vol. orné de vignettes et de planches. 3 fr. 50

— **Eaux-de-Vie (Négociant en),** Liquoriste, Marchand de Vins et Distillateur, par MM. Ravon et Malepeyre. 1 vol. 75 c.

— **Ebéniste, Marqueteur et Tabletier,** traitant des Bois, de leur Teinture et de leur Apprêt, de l'Outillage, du Débitage des bois de placage, de la fabrication des Meubles de tout genre et du travail de la Marqueterie et de la Tabletterie, par MM. Nosban et Maigne. 1 vol. orné de figures et accompagné de planches. 3 fr. 50

— **Economie domestique,** *Maîtresse de Maison*.

— **Electricité atmosphérique,** ou Instructions pour établir les Paratonnerres et les Paragrêles, par M. Riffault. 1 vol. 2 fr. 50

— **Electricité médicale,** ou Eléments d'Electro-Biologie, suivi d'un Traité sur la Vision, par M. Smee, traduit par M. Magnier. 1 vol. orné de fig. 3 fr.

— **Encres (Fabricant d')** de toute sorte, telles que Encres d'écriture, Encres à copier, Encres d'impression typographique, lithographique et de taille douce, Encres de couleurs, Encres sympathiques, etc., suivi de la *Fabrication du Cirage*, par MM. De Champour et F. Malepeyre. 1 vol. 3 fr.

— **Engrais** (Fabrication et application des) animaux, végétaux et minéraux, ou Traité théorique et pratique de la nutrition des plantes, par MM. Eug. et Henri Landrin. 1 vol. orné de vignettes. 2 fr. 50

— **Entomologie élémentaire**, ou Entretiens sur les Insectes en général, mis à la portée de la jeunesse, par M. Boyer de Fonscolombe. 1 gros vol. 3 fr.

Atlas d'Entomologie, composé de 110 planches, représentant les Insectes servant de types pour la classification.
Figures noires. 9 fr.
Figures coloriées. 18 fr.

— **Épistolaire (Style)**. Choix de lettres puisées dans nos meilleurs auteurs et Instructions sur le Style, par M. Biscarrat et Mme la comtesse d'Hautpoul. 1 vol. 2 fr. 50

— **Équarrisseur**, voyez *Charcutier*.

— **Équitation**, à l'usage des deux sexes, par M. Vergnaud. 1 vol. orné de figures. 3 fr.

— **Escaliers en Bois** (Construction des), traitant de la manipulation et du posage des Escaliers à une ou plusieurs rampes, de tous les modèles et s'adaptant à toutes les constructions, par M. Boutereau. 1 vol. et Atlas grand in-8 de 20 planches gravées sur acier. 5 fr.

— **Escrime**, ou Traité de l'Art de faire des armes, par M. Lafaugère. 1 vol. orné de vignettes. 2 fr. 50

— **État Civil** (Officier de l'), pour la Tenue des Registres et la Rédaction des Actes, etc., etc., par M. Lemolt, ancien magistrat. 1 vol. 2 fr. 50

— **Étoffes imprimées et Papiers peints** (Fabricant de), traitant de l'Impression des Étoffes de coton, de lin, de laine, de soie, et des Papiers destinés à l'Ameublement et à la Décoration des appartements, par MM. Séb. Lenormand et Vergnaud. 1 vol. accompagné de pl. 3 fr.

— **Falsifications des Drogues** simples ou composées; moyens de les reconnaître, par M. Pédroni, chimiste. 1 vol. avec planche. 2 fr. 50

— **Ferblantier-Lampiste**, ou Art de confectionner tous les Ustensiles en fer-blanc, de les souder, de les réparer, etc., suivi de la fabrication des Lampes et des Ap=

pareils d'éclairage, par MM. LEBRUN, MALEPEYRE et A. ROMAIN. 1 vol. orné de fig. et accompagné de planches. 3 fr. 50
— **Fermier**, ou l'Agriculture simplifiée et mise à la portée de tout le monde, par M. DE LÉPINOIS. 1 vol. 2 fr. 50
— **Fermière** (Bonne), voyez *Habitants de la Campagne*.
— **Filateur**, ou Description des Méthodes anciennes et nouvelles employées pour filer le Coton, le Lin, le Chanvre, la Laine et la Soie. (*En préparation*.)
— **Filature de Coton**, suivi de Formules pour apprécier la résistance des appareils mécaniques, etc., par M. DRAPIER. 1 vol. avec planches. 2 fr. 50
— **Filets**. (*En préparation*.)
— **Fleuriste artificiel**, ou l'Art d'imiter, d'après nature, toute espèce de Fleurs, suivi de l'Art du Plumassier, par madame CELNART. 1 vol. orné de fig. 2 fr. 50
On peut se procurer des *modèles coloriés*, dessinés d'après nature, par REDOUTÉ. La planche : 1 fr. 50
— **Fleuriste artificiel simplifié**, par mademoiselle SOURDON. 1 vol. 1 fr. 50
— **Fondeur**, traitant de la Fonderie du fer, de l'acier, du cuivre, du bronze et du laiton, de la fonte des statues, des cloches, etc., par MM. A. GILLOT et L. LOCKERT, ingénieurs. 2 vols. accompagnés de 8 planches. 7 fr.
— **Fontainier**, voyez *Mécanicien-Fontainier, Sondeur*.
— **Forestier praticien** (Le) et Guide des Gardes-Champêtres, traitant de la Conservation des Semis, de l'Aménagement, de l'Exploitation, etc., etc., des Forêts, par MM. CRINON et VASSEROT. 1 vol. 1 fr. 25
— **Forgeron, Maréchal, Taillandier.** Voyez *Machines-Outils pour le travail des Métaux, Serrurier*.
— **Forges** (Maître de), ou Traité théorique et pratique de l'Art de travailler le fer, la fonte et l'acier, par M. LANDRIN. 2 vol. accompagnés de planches. 6 fr.
— **Formulaire de Mécanique et d'Industrie** Voyez *Technologie physique et mécanique*.
— **Galvanoplastie**, ou Traité complet des Manipulations électro-métallurgiques, contenant tous les procédés les plus récents et les plus usités, par M. A. BRANDELY, ingénieur. 2 vol. ornés de vignettes. 6 fr.
— **Gants** (Fabricant de), voyez *Chamoiseur*.
— **Gardes-Champêtres, Gardes-Forestiers, Gardes-Pêche et Gardes-Chasse**, par M. BOYARD, ancien président à la Cour d'Orléans, M. VASSEROT, ancien adjoint, ancien sous-préfet, et M. V. EMION, avocat à la Cour de Paris. 1 volume. 2 fr. 50

— **Gardes-Malades**, et personnes qui veulent se soigner elles-mêmes, par M. le docteur Morin. 1 vol. 2 fr. 50

— **Gaz** (Appareilleur à), voyez *Plombier*.

— **Gaz** (Eclairage et Chauffage au), ou Traité élémentaire et pratique destiné aux Ingénieurs, aux Directeurs et aux Contre-Maîtres d'Usines à Gaz, mis à la portée de tout le monde, suivi d'un *Memento de l'Ingénieur-Gazier*, par M. D. Magnier, ingénieur-gazier. 2 vol. avec planches. 6 fr.

On a extrait de ce Manuel l'ouvrage suivant :

Memento de l'Ingénieur-Gazier, contenant, sous une forme succincte, les Notions et les Formules nécessaires à toutes les personnes qui s'occupent de la Fabrication et de l'Emploi du Gaz, par M. D. Magnier. Brochure in-18. 75 c.

— **Géographie de la France**, divisée par bassins, par M. Loriol (*Autorisé par l'Université*). 1 vol. 2 fr. 50

— **Géographie physique**, ou Introduction à l'étude de la Géologie, par M. Huot. 1 vol. 3 fr.

— **Géologie**, ou Traité élémentaire de cette science, par MM. Huot et d'Orbigny. 1 vol. orné de planches. 3 fr.

— **Glaces** (Fabrication des), voyez *Verrier*.

— **Glacier**, voyez *Limonadier*.

— **Glycérine** (Fabrication de la), Voyez *Bougies stéariques*.

— **Gnomonique**, voyez *Mathématiques appliquées*.

— **Gouache**, voyez *Peinture à l'Aquarelle*.

— **Gourmands**, ou l'Art de faire les honneurs de sa table, par Cardelli. 1 vol. 3 fr.

— **Graveur**, ou Traité complet de l'Art de la Gravure en tous genres, par MM. Perrot et Malepeyre. 1 vol. orné de planches. 3 fr.

— **Greffes** (Monographie des), ou Description des diverses sortes de Greffes employées pour la multiplication des végétaux, par M. Thouin, de l'Institut, etc. 1 vol. orné de 8 planches. 2 fr. 50

— **Greffiers**, voyez *Aspirants* aux fonctions de Greffiers.

— **Gutta-Percha**, Voyez *Caoutchouc*.

— **Gymnastique**, par M. le colonel Amoros. (*Ouvrage couronné par l'Institut, admis par l'Université, etc.*) 2 vol. et Atlas. 10 fr. 50

— **Habitants de la Campagne** et Bonne Fermière, contenant tous les moyens de faire valoir, de la manière la plus profitable, les terres, le bétail, les récoltes, etc., par madame Celnart. 1 vol. 2 fr. 50

— **Histoire naturelle médicale et de Pharmacographie**, ou Tableau des Produits que la Médecine et les Arts empruntent à l'Histoire naturelle, par M. Lesson, ancien pharmacien de la marine à Rochefort. 2 vol. 5 fr.

— **Histoire universelle**, depuis le commencement du monde, par Cahen. 1 vol. 2 fr. 50

— **Horloger**, comprenant la Construction détaillée de l'Horlogerie ordinaire et de précision, de l'Horlogerie électrique, et, en général, de toutes les machines propres à mesurer le temps; par MM. Lenormand, Janvier et Magnier, revu par M. L. S.-T. 2 vol. accompagnés de planches. 6 fr.

— **Horloger-Rhabilleur**, traitant du rhabillage et du réglage des Montres et des Pendules, par M. Perségol. 1 vol. orné de figures et accompagné de planches. 2 fr. 50

— **Huiles minérales**, leur Fabrication et leur Emploi à l'Eclairage et au Chauffage, par M. D. Magnier, ingénieur. 1 vol. accompagné de planches. 3 fr. 50

— **Huiles végétales et animales** (Fabricant et Epurateur d'), comprenant la Fabrication des Huiles et les méthodes les plus usuelles de les essayer et de reconnaître leur sophistication, par MM. J. de Fontenelle, F. Malepeyre et Ad. Dalican. 2 vols. avec 8 planches. 6 fr.

— **Huissiers**, voy. *Aspirants* aux fonctions d'Huissiers.

— **Hydroscope**, voyez *Sondeur*.

— **Hygiène**, ou l'Art de conserver sa santé, par le docteur Morin. 1 vol. 3 fr.

— **Imperméabilisation**. Voy. *Caoutchouc*.

— **Imprimerie**, voyez *Typographie*, *Lithographie*, *Taille-douce*.

— **Indiennes** (Fabricant d'), renfermant les Impressions des Laines, des Châles et des Soies, par MM. Thillaye et Vergnaud. 1 vol. accompagné de planches. 3 fr. 50

— **Instruments de Chirurgie** (Fabricant d'), Traité de la fabrication et de l'emploi des Instruments employés dans les opérations chirurgicales, par M. H.-C. Landrin. 1 gros vol. avec planches. 3 fr. 50

— **Irrigations et assainissement des Terres**, ou Traité de l'emploi des Eaux en agriculture, par M. le marquis de Pareto, 4 vol. accompagnés d'un Atlas composé de 40 planches in-folio. 18 fr.

— **Jardinier**, ou Art de cultiver les Jardins, renfermant un Calendrier indiquant mois par mois tous les travaux à faire en Jardinage, les principes d'Horticulture, la Taille des arbres, les Greffes, etc., par un Jardinier agronome. 1 gros vol. accompagné de figures. 3 fr. 50

— **Jaugeage**. Voyez *Tonnelier*.
— **Jeunes gens**, ou Sciences, Arts et Récréations qui leur conviennent, et dont ils peuvent s'occuper avec agrément et utilité, par M. Vergnaud. 2 vol. ornés de fig. 6 fr.
— **Jeux d'Adresse et d'Agilité**, contenant les Jeux et les Récréations à l'usage des enfants, des jeunes gens et des jeunes filles de tout âge, par M. Dumont. 1 vol. orné de figures. 3 fr.
— **Jeux de Calcul et de Hasard**, ou nouvelle Académie des Jeux, comprenant les Jeux de Dés, de Roulette, de Trictrac, de Dames, d'Echecs, de Billard, etc., par M. Lebrun. 1 vol. (*En préparation.*)
— **Jeux de Cartes**. 1 vol. (*En préparation.*)
— **Jeux de Société**, renfermant les Rondes enfantines, les Jeux innocents, les Pénitences, les Jeux d'esprit, les Jeux de Salon les plus en usage dans les réunions intimes, par Mme Celnart. 1 vol. 2 fr. 50
— **Jeux enseignant la Science**, ou Introduction à l'étude de la Mécanique, de la Physique, etc., par M. Richard. 2 vol. 6 fr.
— **Justices de Paix**, ou Traité des Compétences et Attributions tant anciennes que nouvelles, en toutes matières, par M. Biret, ancien magistrat. 1 vol. 3 fr. 50
— **Laiterie**, ou Traité de toutes les méthodes en usage pour la Laiterie, contenant l'Art de faire le Beurre, de confectionner les Fromages, de conserver les OEufs, etc. (*En préparation.*)
— **Lampiste**, voyez *Ferblantier*.
— **Langage** (Pureté du), par M. Blondin. 1 vol. 1 fr. 50
— **Langage** (Pureté du), par MM. Biscarrat et Boniface. 1 vol. 2 fr. 50
— **Levure** (Fabricant de), traitant de sa composition chimique, de sa production et de son emploi dans l'industrie, principalement dans la Brasserie, la Distillation, la Boulangerie, la Pâtisserie, l'Amidonnerie, la Papeterie, par M. F. Malepeyre. 1 vol. orné de figures. 2 fr. 50
— **Limonadier**, Glacier, Cafetier et Amateur de thés, contenant la fabrication de la Glace et des Boissons frappées ou rafraîchissantes, par MM. Chautard et Julia de Fontenelle. 1 vol. accompagné de planches. 2 fr. 50
— **Liqueurs**, voyez *Distillateur, Liquides*.
— **Lithographe** (Imprimeur et Dessinateur), traitant de l'Autographie, la Lithographie mécanique, la Chromolithographie, la Lithophotographie, la Zincographie, et des

procédés nouveaux en usage dans cette industrie. (*En préparation.*)

— **Liquides (Amélioration des)**, tels que Vins, Vins mousseux, Alcools, Spiritueux, Vinaigres, etc., contenant les meilleures formules pour le coupage et l'imitation des Vins de tous les crûs, des Liqueurs, des Sirops, des Vinaigres, etc., par M. Lebeuf. 1 vol. 3 fr.

— **Littérature** à l'usage des deux sexes, par madame d'Hautpoul. 1 vol. 1 fr. 75.

— **Lumière électrique**, voyez *Briquets.*

— **Luthier**, contenant la Construction intérieure et extérieure des Instruments à cordes et à archet et la Fabrication des Cordes harmoniques et à boyaux, par MM. Maugin et Maigne. 1 volume avec planches. 2 fr. 50

— **Machines à Vapeur** appliquées à la Marine, par M. Janvier. 1 vol. avec planches. 3 fr. 50

— **Machines Locomotives** (Constructeur de), par M. Jullien, Ingénieur civil. 1 gros volume accompagné d'un Atlas. 5 fr.

— **Machines-Outils** employées dans les usines et ateliers de construction, pour le Travail des Metaux, par M. Chrétien. 2 vol. et atlas de 16 pl. grand in-8. 10 fr. 50
Le même ouvrage. 1 vol. in-8° jésus, renfermant l'Atlas. Voyez page 58. 12 fr.

— **Maçon, Stucateur, Carreleur et Paveur**, contenant l'emploi, dans ces industries, des matières calcaires et siliceuses, ainsi que la construction des Bâtiments de ville et de campagne, et les méthodes de Pavage expérimentées dans les grandes villes, par MM. Toussaint, D. Magnier, G. Picat et A. Romain. 1 vol. orné de figures et accompagné de 7 planches. 3 fr. 50

— **Maires, Adjoints, Conseillers et Officiers municipaux**, rédigé *par ordre alphabétique*, et mis au courant de la législation actuelle, par M. Ch. Vasserot, ancien adjoint au maire de Poissy. 1 gros vol. 3 fr. 50
Voyez *Manuel des Maires*, par M. Bovard, page 71.

— **Maître d'Hôtel**, ou Traité complet des menus, mis à la portée de tout le monde, par M. Chevrier. 1 vol. orné de figures. 3 fr.

— **Maîtresse de Maison**, ou Conseils et Recettes sur l'Economie domestique, par MMes Pariset et Celnart. 1 vol. 2 fr. 50

— **Mammalogie**, ou Histoire naturelle des Mammifères, par M. Lesson. 1 gros vol. 3 fr. 50

Atlas de mammalogie, composé de 80 planches représentant la plupart des animaux décrits dans l'ouvrage ci-dessus : figures noires, 6 fr. ; fig. coloriées, 12 fr.

— **Marbrier, Constructeur et Propriétaire de maisons**, contenant des Notions pratiques sur les Marbres, ainsi que des Modèles de Monuments funèbres, de Cheminées, de Vases et d'Ornements de toute nature, par MM. B. et M. 1 vol. avec un bel Atlas renfermant 20 planches gravées sur acier. 7 fr.

— **Marine**, Gréement, manœuvre du Navire et Artillerie, par M. Verdier. 2 vol. ornés de figures. 5 fr.

— **Maroquinier**, voyez *Chamoiseur*.

— **Marqueteur**, voyez *Ebéniste*.

— **Mathématiques appliquées**, Notions élémentaires sur les Lois du mouvement des corps solides, de l'Hydraulique, de l'Air, du Son, de la Lumière, des Levés de terrains et nivellement, du Tracé des cadrans solaires, etc., par M. Richard. 1 vol. avec figures. 3 fr.

— **Mécanicien-Fontainier**, comprenant la Conduite et la Distribution des Eaux, le mesurage aux Compteurs et à la Jauge, la Filtration, la fabrication des Robinets, des Fontaines, des Bornes, des Bouches d'eau, des Garde-robes, etc., par MM. Biston, Janvier, Malepeyre et A. Romain. 1 vol. orné de figures et accompagné de planches. 3 fr. 50

— **Mécanique**, ou Exposition élémentaire des lois de l'Équilibre et du Mouvement des Corps solides, par M. Terquem. 1 gros vol. orné de planches. 3 fr. 50

— **Mécanique appliquée à l'Industrie**, voyez *Technologie mécanique*.

— **Mécanique pratique**, à l'usage des directeurs et contre-maîtres, par MM. Bernouilli et Valérius, 1 vol. 2 fr.

— **Médecine et Chirurgie domestiques**, contenant les moyens les plus simples et les plus efficaces pour la guérison de toutes les maladies, par M. le docteur Morin. 1 vol. 3 fr. 50

— **Mégissier**, voyez *Chamoiseur*.

— **Menuisier en bâtiments, Layetier-Emballeur**, traitant des Bois employés dans la menuiserie, de l'Outillage, du Trait, de la construction des Escaliers, du Travail du Bois, etc., par MM. Nosban et Maigne. 2 vol. accompagnés de planches et ornés de vignettes. 6 fr.

— **Métaux** (Travail des). Voyez *Machines-Outils*.

— **Métreur et Vérificateur en bâtiments**. (*En préparation*.)

— **Meunier, Négociant en grains et Constructeur de moulins.** 1 vol. accompagné de planches. (*En préparation.*)

— **Microscope** (Observateur au). Description du Microscope et ses diverses applications, par M. F. DUJARDIN, ancien professeur à la Faculté des Sciences de Rennes. 1 vol. avec Atlas de 30 planches. 10 fr. 50

— **Minéralogie**, ou Tableau des Substances minérales, par M. HUOT. 2 vol. ornés de fig. 6 fr.

ATLAS DE MINÉRALOGIE, composé de 40 planches représentant la plupart des Minéraux décrits dans l'ouvrage ci-dessus; fig. noires, 3 fr. — Fig. coloriées. 6 fr.

— **Mines** (Exploitation des), par J.-F. BLANC, ingénieur. 1re *partie*, HOUILLE. 1 vol. avec figures. 3 fr. 50

2º *partie*, FER, PLOMB, CUIVRE, ÉTAIN, ARGENT, OR, ZINC, DIAMANT, etc. 1 vol. avec figures. 3 fr. 50

— **Miniature**, voyez *Peinture à l'Aquarelle*.

— **Morale**, ou Droits et Devoirs dans la Société. 1 vol. 75 c.

— **Moraliste**, ou Pensées et Maximes instructives pour tous les âges de la vie, par M. TREMBLAY. 2 vol. 5 fr.

— **Mouleur**, ou Art de mouler en Plâtre, au Ciment, à l'argile, à la cire, à la gélatine, traitant du Moulage du carton, du carton-pierre, du carton-cuir, du carton-toile, du bois, de l'écaille, de la corne, de la baleine, etc., contenant le moulage et le clichage des médailles, par MM. LEBRUN, MAGNIER, ROBERT, DE VALICOURT, F. MALEPEYRE et BRANDELY. 1 vol. orné de figures. 3 fr. 50

— **Moutardier**, voyez *Vinaigrier*.

— **Musique simplifiée**, ou Grammaire élémentaire contenant les principes de cet Art, par M. LED'HUY. 1 vol. accompagné de musique. 1 fr. 50

— **Musique Vocale et Instrumentale**, ou Encyclopédie musicale, par M. CHORON, ancien directeur de l'Opéra, fondateur du Conservatoire de Musique classique et religieuse, et M. DE LAFAGE, professeur de chant et de composition.

— PREMIÈRE PARTIE : EXÉCUTION. Connaissances élémentaires, Sons, Notations, Instruments. 1 vol. et Atlas. 5 fr.

— DEUXIÈME PARTIE : COMPOSITION. Mélodie et Harmonie. Contre-Point, Imitation, Instrumentation, Musique vocale et instrumentale d'Eglise, de Chambre et de Théâtre. 3 vol. et 3 Atlas. 20 fr.

— Troisième partie : Complément ou Accessoire. Théorie physico-mathématique. Institutions. Hist. de la musique. Bibliographie. Résumé général. 2 vol. et Atlas. 10 fr. 50

SOLFÈGES, MÉTHODES.

Solfège d'Italie.	12 f. »	Méthode de Cor.	1 f. 50
— de Rodolphe	4 »	— de Basson.	» 75
		— de Serpent.	1 50
Méthode d'Alto.	1 »	— de Trompette et	
— de Violoncelle.	4 50	Trombone.	» 75
— de Contre-basse.	1 25	— d'Orgue.	3 50
— de Flûte.	5 »	— de Piano.	4 50
— de Hautbois.	} 1 75	— de Harpe.	3 50
— de Cor anglais.		— de Guitare.	3 »
— de Clarinette.	2 »	— de Flageolet.	2 »

— **Mythologies** grecque, romaine, égyptienne, syrienne, africaine, etc., par M. Dubois. (*Ouvrage autorisé par l'Université.*) 1 vol. 2 fr. 50

— **Naturaliste préparateur,** 1re *partie* : Classification, Recherche des Objets d'histoire naturelle et leur emballage, Disposition et Conservation des Collections, par M. Boitard. 1 vol. orné de figures. 3 fr.

— *Seconde partie* : Art de préparer et d'empailler les Animaux, de conserver les Végétaux et les Minéraux, de préparer les Pièces d'Anatomie normale et d'embaumer les corps, par MM. Boitard et Maigne. 1 vol. orné de figures. 3 fr. 50

— **Navigation,** contenant la manière de se servir de l'Octant et du Sextant, les méthodes usuelles d'astronomie nautique, suivi d'un Supplément contenant les méthodes de calcul exigées des candidats au grade de Maître au cabotage, par M. Giquel, professeur d'hydrographie. 1 vol. accompagné d'une planche. 2 fr. 50

— **Notaires,** V. *Aspirants* aux fonctions de Notaires.

— **Numismatique ancienne,** par M. Barthélemy, ancien élève de l'École des Chartes. 1 gros vol. orné d'un Atlas renfermant 433 figures. 5 fr.

— **Numismatique moderne et du moyen-âge,** par M. Barthélemy. 1 gros vol. orné d'un Atlas renfermant 12 planches. 5 fr.

— **Oiseaux de Volière et de Cage** (Eleveur d'), contenant la Description des genres et des principales espèces d'Oiseaux indigènes et exotiques, par MM. R.-P. Lesson e Maigne. 1 fort volume. 3 fr

— **Oiseleur**, ou Secrets anciens et modernes de la Chasse aux Oiseaux, traitant de la fabrication et de l'emploi des Filets et des Piéges, par MM. J. G. et Conrard. 1 vol. orné de planches. 3 fr.

— **Optique**, ou Traité complet de cette science, par Brewster et Vergnaud. 2 vol. avec fig. 6 fr.

— **Organiste**, 1re partie, contenant l'histoire de l'Orgue, sa description, la manière de le jouer, etc., par M. Georges Schmitt. 1 vol. avec fig. et musique. 2 fr. 50

— **Organiste**, 2e partie, contenant l'expertise de l'Orgue, sa description, la manière de l'entretenir et de l'accorder soi-même, suivi de Procès-verbaux pour la réception des Orgues de toute espèce, par M. Charles Simon. 1 vol. orné de planches et de musique. 1 fr. 50

— **Orgues** (Facteur d'), ou Traité théorique et pratique de l'Art de construire les Orgues, contenant le travail de Dom Bédos et les perfectionnements de la facture jusqu'à nos jours, par M. Hamel. 3 vol. avec un Atlas in-folio. 18 fr.

— **Ornementiste**, voyez *Décorateur*.

— **Ornithologie**, ou Description des genres et des principales espèces d'oiseaux, par M. Lesson. 2 vol. 7 fr.

Atlas d'Ornithologie, composé de 129 planches représentant la plupart des oiseaux décrits dans l'ouvrage ci-dessus. Figures noires, 10 fr.; figures coloriées. 20 fr.

— **Orthographiste**, ou Cours théorique et pratique d'Orthographe, par M. Trémery. 1 vol. 2 fr. 50

— **Paléontologie**, ou des Lois de l'organisation des êtres vivants comparées à celles qu'ont suivies les Espèces fossiles et humatiles dans leur apparition successive; par M. Marcel de Serres, professeur à la Faculté des Sciences de Montpellier. 2 vol. avec Atlas. 7 fr.

— **Papetier et Régleur**, traitant de ces arts et de toutes les industries annexes du commerce de détail de la Papeterie, par MM. Julia de Fontenelle et Poisson. 1 gros vol. avec planches. 3 fr. 50

— **Papiers** (Fabricant de), Carton et Art du Formaire, par M. Lenormand. 2 vol. et Atlas. 10 fr. 50

— **Papiers de Fantaisie** (Fabricant de), Papiers marbrés, jaspés, maroquinés, gaufrés, dorés, etc.; Peau d'âne factice, Papiers métalliques, Cire et Pains à cacheter, Crayons, etc., etc., par M. Fichtenberg. 1 vol. orné de modèles de papiers. 3 fr.

— **Papiers peints**, voyez *Étoffes imprimées*.

— **Paraffine** (Fabrication et Épuration de la), voyez *Bougies stéariques, Huiles minérales, Huiles végétales et animales*.

— **Parcheminier**, voyez *Chamoiseur*.

— **Parfumeur**, ou Traité complet de toutes les branches de la Parfumerie, contenant une foule de procédés nouveaux, employés en France, en Angleterre et en Amérique, à l'usage des chimistes-fabricants et des ménages, par MM. Pradal et F. Malepeyre. 1 vol. orné de figures. 3 fr. 50

— **Pastel**, Voyez *Peinture à l'Aquarelle*.

— **Patinage** et Récréations sur la Glace, par M. Paulin-Désormeaux. 1 vol. orné de 4 planches. 1 fr. 25

— **Pâtissier**, ou Traité complet et simplifié de Pâtisserie de ménage, de boutique et d'hôtel, par M. Leblanc. 1 volume. 2 fr. 50

— **Paveur et Carreleur**, voyez *Maçon*.

— **Pêcheur**, ou Traité général de toutes les pêches *d'eau douce et de mer*, contenant l'histoire et la pêche des animaux fluviatiles et marins, les diverses pêches à la ligne et aux filets en rivière et en mer, la fabrication des instruments de pêche et des filets, la législation relative à la pêche fluviale et maritime, par MM. Pesson-Maisonneuve, Moriceau et G. Paulin. 1 volume avec vignettes et planches. (*En préparation.*)

— **Pêcheur-Praticien**, ou les Secrets et les Mystères de la Pêche à la ligne dévoilés, par M. Lambert. 1 vol. orné de vignettes et accompagné de planches. 1 fr. 50

— **Peintre d'histoire et Sculpteur**, ouvrage dans lequel on traite de la philosophie de l'Art et des moyens pratiques, par M. Arsenne, peintre. 1 vol. 3 fr. 50

— **Peintre d'histoire naturelle**, contenant de notions générales sur le dessin, le clair-obscur, l'effet des couleurs naturelles et artificielles, les divers genres de peintures, etc., par M. Duménil. 1 vol. orné de teintes. 3 fr.

— **Peinture à l'Aquarelle**, Gouache, Pastel, Miniature, Peinture à la cire, Peintures orientales, etc. 1 vol. (*En préparation.*)

— **Peintre en Bâtiments**, Vernisseur et Vitrier, traitant de l'emploi des Couleurs et des Vernis pour l'assainissement et la décoration des habitations, de la pose des Papiers de tenture et du Vitrage, par MM. Riffault, Vergnaud, Toussaint et F. Malepeyre. 1 vol. orné de fig. 3 fr.

— **Peinture sur Verre, sur Porcelaine et sur Émail**, traitant, outre ces différents arts, de la fabrication des Émaux et des Couleurs vitrifiables, ainsi que de l'Émaillage sur métaux communs et sur poteries, par MM. Reboulleau et Magnier. (*En préparation.*)

— **Pelletier-Fourreur et Plumassier**, traitant de l'apprêt et de la conservation des Fourrures et de la préparation des Plumes, par M. MAIGNE. 1 vol. orné de figures. 2 fr. 50

— **Perspective** appliquée au Dessin et à la Peinture, par M. VERGNAUD. 1 vol. accompagné de planches. 3 fr.

— **Pharmacie Populaire**, simplifiée et mise à la portée de toutes les classes de la société, par M. JULIA DE FONTENELLE. 2 vol. 6 fr.

— **Photographie** sur Métal, sur Papier et sur Verre, contenant toutes les découvertes les plus récentes, par M. DE VALICOURT. 2 vol. avec planche. 6 fr.

— SUPPLÉMENT à la Photographie sur papier et sur verre, par M. G. HUBERSON. 1 vol. 3 fr.

— **Photographie** (Répertoire de), Formulaire complet de cet Art, par M. DE LATREILLE. 1 vol. 3 fr. 50

— **Physicien-Préparateur**, ou nouvelle Description d'un cabinet de Physique, par MM. Ch. CHEVALIER et le docteur FAU. 2 gros vol. avec un Atlas in-8 de 88 pl. 15 fr.

— **Physiologie végétale**, Physique, Chimie et Minéralogie appliquées à la culture, par M. BOITARD. 1 vol. orné de planches. 3 fr.

— **Physionomiste des Dames**, d'après Lavater, par un Amateur. 1 vol. avec figures. 3 fr.

— **Physique appliquée aux Arts et Métiers**, principalement à la Chaleur, à l'Air, aux Gaz, aux Liquides, à la Lumière, à l'Electricité et au Magnétisme, par MM. GUILLOUD et TERRIEN. 1 vol. orné de figures. 3 fr. 50

— **Plain-Chant ecclésiastique**, romain et français, à l'usage des Séminaires, des Communautés et de toutes les Eglises catholiques, par M. MINÉ. 1 vol. 2 fr. 50

— **Plâtrier**, voyez *Chaufournier, Maçon.*

— **Plombier, Zingueur, Couvreur, Appareilleur à Gaz**, contenant la fabrication et le travail du Plomb et du Zinc et la manière de les souder, la Couverture des Constructions et l'Installation des Appareils et des Compteurs à Gaz, par M. ROMAIN. 1 vol. orné de figures et accompagné de planches. 3 fr. 50

— **Poêlier-Fumiste**, indiquant les moyens de chauffer économiquement et d'aérer les habitations, etc. 1 vol. orné de figures. (*En préparation.*)

— **Poids et Mesures**, par M. TARBÉ, ancien conseiller à la Cour de Cassation.

PETIT MANUEL classique pour l'Enseignement élémentaire, sans Tables de conversions. (*Autorisé par l'Université*). 25 c.

Petit Manuel à l'usage des Ouvriers et des Écoles, avec Tables de conversions. 25 c.

Petit Manuel à l'usage des Agents Forestiers, des Propriétaires et Marchands de bois. Brochure accompagnée d'une planche. 75 c.

Poids et Mesures à l'usage des Médecins, etc. Brochure in-18. 25 c.

Tableau synoptique des Poids et Mesures. 75 c.

Tableau figuratif des Poids et Mesures. 75 c.

— **Poids et Mesures**, Comptes-faits ou Barême général des Poids et Mesures, par M. Achille Nouhen. Ouvrage divisé en cinq parties qui se vendent séparément.

1re partie : Mesures de Longueur. 60 c.
2e partie, — de Surface. 60 c.
3e partie, — de Solidité. 60 c.
4e partie, Poids. 60 c.
5e partie, Mesures de Capacité. 60 c.

— **Poids et Mesures** (Barême complet des), avec conversion facile de l'ancien système au nouveau, par M. Bagilet. 1 vol. 3 fr.

— **Poids et Mesures** (Fabrication des), contenant en général tout ce qui concerne les Arts du Balancier et du Potier d'étain, et seulement ce qui est relatif à la Fabrication des Poids et Mesures dans les Arts du Fondeur, du Ferblantier, du Boisselier, par M. Ravon, ancien vérificateur au bureau central des Poids et Mesures. 1 vol. orné de figures. 3 fr.

— **Police de la France**, par M. Truy, commissaire de police à Paris. 1 vol. 2 fr. 50

— **Politesse** (Guide de la), voyez *Bonne Compagnie*.

— **Pompes (Fabricant de)** de tous les systèmes, rectilignes, centrifuges, à diaphragme, à vapeur, à incendie, d'épuisement, de mines, de jardin, etc., traitant des principales Machines élévatoires autres que les Pompes, par MM. Janvier, Biston et A. Romain. 1 vol. orné de figures et accompagné de planches. 3 fr. 50

— **Ponts-et-Chaussées** : *Première partie*, Routes et Chemins, par M. de Gayffier, ingénieur en chef des Ponts-et-Chaussées. 1 vol. avec planches. 3 fr. 50

— *Seconde partie*, Ponts et Aqueducs en maçonnerie, par M. de Gayffier. 1 vol. avec planches. 3 fr. 50

— *Troisième partie*, Ponts en bois et en fer, par M. A. Romain. 1 vol. avec planches. (*En préparation.*)

— **Porcelainier, Faïencier, Potier de Terre**, contenant des notions pratiques sur la fabrica-

tion des Grès cérames, des Pipes, des Boutons en porcelaine et des diverses Porcelaines tendres, par M. D. Magnier, ingénieur civil. 2 volumes avec planches. 5 fr.

— **Potier d'étain**, voyez *Fabr. des Poids et Mesures.*

— **Prestidigitation**, voyez *Sorcellerie.*

— **Produits chimiques** (Fabricant de), formant un Traité de Chimie appliquée aux arts, à l'industrie et à la médecine, et comprenant la description de tous les procédés et de tous les appareils en usage dans les laboratoires de chimie industrielle, par M. G.-E. Lormé. 4 gros volumes et Atlas de 16 planches in-8 jésus. 18 fr.

— **Propriétaire, Locataire** et Sous-Locataire, des biens de ville et des biens ruraux; rédigé *par ordre alphabétique,* par MM. Sergent et Vasserot. 1 vol. 2 fr. 50

— **Puisatier**, voyez *Sondeur.*

— **Relieur** en tous genres, contenant les Arts de l'Assembleur, du Satineur, du Brocheur, du Rogneur, du Cartonneur et du Doreur, par MM. Séb. Lenormand et W. Maigne. 1 vol. avec figures et planches. 3 fr. 50

— **Roses** (Amateur de), leur Monographie, leur Histoire et leur culture, par M. Boitard. 1 vol. orné de planches, figures noires, 3 fr. 50
Figures coloriées, 7 fr.

— **Sapeur-Pompier**, *Manuel officiel* composé par les officiers du Régiment de la Ville de Paris, *publié par ordre du Ministre de la Guerre.* Nouvelle édition, refondue et corrigée d'après le nouveau matériel (Tuyaux *en Caoutchouc*). 1 vol. orné de 117 figures. 3 fr. 50

— **Sapeur-Pompier** (Abrégé), composé par les Officiers du régiment des Sapeurs-Pompiers de Paris, *à l'usage des départements.* 1 vol. orné de 113 figures.
Edit. A (Manœuvre 1880 avec tuyaux *en caoutchouc.*) 2 fr.
Edit. B (— — — *en cuir.*) 2 fr.

— **Sapeurs-Pompiers** (Théorie des), extraite du Manuel officiel, contenant la manœuvre de la Pompe avec tuyaux *en cuir*, conformément au programme de 1868. 1 volume orné de 39 figures. 75 c.

— **Sapeur-Pompier**, ou Théorie sur l'extinction des Incendies, par M. Paulin. 1 vol. 1 fr. 50

— **Sauvetage** dans les Incendies, les Puits, les Puisards, les Fosses d'aisances, les Caves et Celliers, les Accidents en rivière et les Naufrages maritimes, par M. W. Maigne. 1 vol. orné de vignettes et de planches. 2 fr. 50

— **Savonnier**, ou Traité de la Fabrication des Savons, contenant des notions sur les Alcalis, les corps gras saponifiables, etc., par M. E. Lormé. 2 vol. (*En préparation.*)

— **Sculpture sur bois**, contenant l'Art de Découper et de Denteler les Bois, la Fabrication des Bois comprimés, estampés, moulés, durcis, etc., par M. S. Lacombe. 1 vol. orné de vignettes. 1 fr. 50

— **Serrurier**, ou Traité complet et simplifié de cet Art, traitant des Fers, des Combustibles, de l'Outillage, du Travail à l'Atelier et sur place, de la Serrurerie du Carrossage et des divers travaux de Forge, par M. Paulin-Désormeaux et M. H. Landrin. 1 fort vol. et un Atlas de 16 planches. 5 fr.

— **Soierie**, contenant l'Art d'élever les Vers à soie et de cultiver le Mûrier, traitant de la Fabrication des Soieries, par M. Devilliers. 2 vol. et Atlas. 10 fr. 50

— **Sommelier** et **Marchand de Vins**, contenant des notions sur les Vins rouges, blancs et mousseux, leur classification par vignobles et par crûs, l'art de les déguster, la description du matériel de cave, les soins à donner aux Vins en cercles et en bouteilles, l'art de les rétablir de leurs maladies, les coupages, les moyens de reconnaître les falsifications, etc., par M. Maigne. 1 vol. orné de fig. 3 fr.

— **Sondeur, Puisatier et Hydroscope**, traitant de la construction des Puits ordinaires et artésiens et de la recherche des Sources et des Eaux souterraines, par M. A. Romain. 1 vol. accompagné de planches. 3 fr. 50

— **Sorcellerie Ancienne et Moderne expliquée**, ou Cours de Prestidigitation, contenant les tours nouveaux qui ont été exécutés et dont la plupart n'ont pas été publiés, par M. Ponsin. 1 gros vol. 3 fr. 50

— Supplément a la Sorcellerie expliquée, par M. Ponsin. 1 petit volume. 1 fr. 25

— **Souffleur à la Lampe et au Chalumeau**, traitant de l'emploi de ces instruments au dosage des Métaux et à diverses opérations chimiques de laboratoire, par M. Pédroni, chimiste. 1 vol. orné de figures. 2 fr. 50

— **Sténographie**, ou l'Art de suivre la parole en écrivant, par M. H. Prévost. 1 vol. (*En préparation.*)

— **Sucre (Fabricant et Raffineur de)**, traitant de la fabrication actuelle des Sucres indigènes et coloniaux, provenant de toutes les substances saccharifères dont l'emploi est usuel et reconnu pratique, par M. Zoéga. 1 vol. orné de planches et de vignettes. 3 fr. 50

— **Tabletier**, voyez *Ebénisie*.

— **Taillandier**, voyez *Serrurier*, *Métaux*.

— **Taille-Douce** (Imprimeur en), par MM. Berthiaud et Boitard. 1 vol. avec fig. 3 fr.

— **Tanneur, Corroyeur et Hongroyeur**, contenant le travail des Cuirs forts, de la Molleterie et des Cuirs blancs, par MM. Julia de Fontenelle, F. Malepeyre et W. Maigne. 1 vol. orné de vignettes et accompagné de planches. 3 fr. 50

— **Technologie physique et mécanique**, ou Formulaire à l'usage des Ingénieurs, des Architectes, des Constructeurs et des Chefs d'usines, par M. Ansiaux, ingénieur. 1 vol. 3 fr.

— **Teinture des peaux**, voyez *Chamoiseur*.

— **Teinturier, apprêteur et dégraisseur**, ou Art de teindre la Laine, la Soie, le Coton, le Lin, le Chanvre et les autres matières filamenteuses, ainsi que les tissus simples et mélangés, par MM. Riffaut, Vergnaud, Julia de Fontenelle, Thillaye, Malepeyre, Ulrich et Romain. 2 vol. avec planches. 7 fr.

— **Télégraphie électrique**, contenant la description des divers systèmes de Télégraphes et de Téléphones, et leurs applications au service des Chemins de fer, des Sonneries électriques et des Avertisseurs d'incendie, par M. Romain. 1 vol. orné de fig. et accompagné de pl. 3 fr. 50

— **Teneur de Livres**, renfermant la Tenue des Livres en partie simple et en partie double, par MM. Trémery et A. Terrière (*Ouvrage autorisé par l'Université*). 1 vol. 3 fr.

— **Terrassier** et Entrepreneur de terrassements, traitant des divers modes de transport, d'extraction et d'excavation, et contenant une description sommaire des grands travaux modernes, par MM. Ch. Etienne, Ad. Masson et D. Casalonga. 1 vol. et un Atlas de 22 planches. 5 fr.

— **Théâtral** et du Comédien, contenant les principes de l'Art de la parole, par Aristippe Bernier de Maligny. 1 vol. 3 fr. 50

— **Tissage mécanique**, contenant la Description des Machines génériques, leur installation, leur mise en œuvre, ainsi que l'organisation des établissements de Tissage, par M. Eug. Burel, ingénieur. 1 vol. orné de vignettes et de planches. 3 fr.

— **Tissus** (Dessin et Fabrication des) façonnés, tels que Draps, Velours, Ruban, Gilet, Coutil, Châle, Passementerie, Gazes, Barèges, Tulle, Peluche, Damassé, Mousseline, etc., par M. Toustain. 2 vol. et Atlas in-4 de 26 planches. 15 fr.

— **Toiles cirées**, voyez *Caoutchouc*.

— **Tonnelier et Boisselier**, contenant la fabrication des Tonneaux, des Cuves, des Foudres et des autres vaisseaux en bois cerclés, suivi du *Jaugeage* des fûts de toute dimension, par MM. P. Désormeaux, Ott et Maigne. 1 vol. orné de figures et accompagné de planches. 3 fr.

— **Tourneur**, ou Traité complet et simplifié de cet Art, enrichi des renseignements de plusieurs Tourneurs amateurs, par M. de Valicourt. 3 vol. et un Atlas grand in-8 de 27 planches. 15 fr.

— Le même ouvrage, 1 vol. in-8 jésus, renfermant l'Atlas. (Voyez page 61.) 20 fr.

— **Treillageur**, *Première partie*, traitant de la fabrication à la main, de la Menuiserie des Jardins, et de la fabrication des Objets de jardinage, par M. P. Désormeaux. 1 vol. accompagné de planches. 3 fr.

— **Treillageur**, *Seconde partie*, traitant de l'outillage et de la fabrication modernes, de la confection des Grillages, Claies, Jalousies, etc., par M. E. Darthuy. 1 vol. orné de figures et accompagné de planches. 3 fr.

— **Tricots (Fabrication des)**, voyez *Bonnetier*.

— **Tuilier**, voyez *Briquetier*.

— **Typographie — Imprimerie**, contenant les principes théoriques et pratiques de cet art; ouvrage rédigé *par ordre ordre alphabétique*, par MM. Frey et Bouchez. 2 vol. accompagnés de planches. 6 fr.

On vend séparément les Signes de correction. 50 c.

— **Vernis (Fabricant de)**. (*En préparation.*)

— **Vernisseur**, voyez *Bronzage, Peintre en bâtiments*.

— **Verrier et Fabricant de Glaces**, Cristaux, Pierres précieuses factices, Verres colorés, Yeux artificiels, par MM. Julia de Fontenelle et Malepeyre. 2 vol. ornés de planches. 6 fr.

— **Vétérinaire**, contenant la connaissance des chevaux, la manière de les élever, les dresser et les conduire; la Description de leurs maladies, les meilleurs modes de traitement, etc., par M. Lebeau et un ancien professeur d'Alfort. 1 vol. orné de figures. 3 fr. 50

— **Vigne** (Culture et Traitement de la), ou Guide du Vigneron et de l'Amateur de Treilles, indiquant, mois par mois, les travaux à faire dans le vignoble et sur les treilles des jardins; la manière de planter, gouverner et dresser la vigne d'après toutes les méthodes en usage en France, et de la guérir de ses Maladies par les moyens reconnus les plus efficaces, par M. F.-V. Lebeuf. 1 vol. orné de vignettes. 2 f. 50

— **Vigneron,** ou l'Art de cultiver la Vigne, de la protéger contre les insectes qui la détruisent, et de faire le Vin, contenant les meilleures méthodes de Vinification, traitant du chauffage des Vins, etc., par MM. THIÉBAUT DE BERNEAUD et F. MALEPEYRE. 1 vol. orné de figures et accompagné de planches. 3 fr. 50

— **Vinaigrier et Moutardier,** contenant la fabrication de l'acide acétique, de l'acide pyroligneux, des acétates, et les formules de Vinaigres de table, de toilette et pharmaceutiques, ainsi que les meilleures recettes pour la fabrication de la moutarde, par MM. J. DE FONTENELLE et F. MALEPEYRE. 1 vol. orné de vignettes. 3 fr. 50

— **Vins** (Calendrier des), ou Instructions à exécuter mois par mois, pour conserver, améliorer ou guérir les Vins. (*Ouvrage destiné aux Garçons de caves et de celliers, et aux Maîtres de Chais, faisant suite à l'Amélioration des Liquides*), par M. V.-F. LEBEUF. 1 vol. 1 fr. 75

— **Vins,** voyez *Liquides, Sommelier.*

— **Vins de Fruits et Boissons économiques,** contenant l'Art de fabriquer soi-même, chez soi et à peu de frais, les Vins de Fruits, le Cidre, le Poiré, les Vins de Grains, les Bières économiques et de ménage, les Boissons rafraîchissantes, les Hydromels, etc., et l'Art d'imiter les Vins de crûs et de Liqueur français et étrangers, par MM. ACCUM, GUIL.... et MALEPEYRE. 1 vol. 2 fr. 50

— **Vins mousseux,** voy. *Eaux et Boissons Gazeuses.*

— **Zingueur,** voyez *Plombier.*

BIBLIOTHÈQUE DES ARTS ET MÉTIERS

15 vol. format in-18, grand papier,
1 fr. 75 le volume.

Livre de l'Arpenteur-Géomètre, Guide pratique de l'Arpentage et du lever des Plans, par MM. PLACE et FOUCARD. 1 vol. accompagné de 3 planches.

Livre du Brasseur, Guide complet de la fabrication de la Bière, par M. P. DELESCHAMPS. 1 vol.

Livre de la Comptabilité du Bâtiment, Guide complet de la mise à prix de tous les travaux de Construction (seconde partie du *Livre du Toiseur*), par M. A. DIGEON. 1 vol.

Livre du Cultivateur, Guide complet de la culture des Champs, par M. MAUNY DE MORNAY. 1 vol. accompagné de 2 planches.

Livre de l'Économie et de l'Administration rurale, Guide complet du Fermier et de la Ménagère, par M. MAUNY DE MORNAY. 1 vol. accompagné d'une planche.

Livre du Forestier, Guide complet de la Culture et de l'Exploitation des Bois, traitant de la fabrication des Charbons et des Résines, par M. MAUNY DE MORNAY. 1 vol. accompagné d'une planche.

Livre du Jardinier, Guide complet de la culture des Jardins fruitiers, potagers et d'agrément, par M. MAUNY DE MORNAY. 2 vol. accompagnés de 2 planches.

Livre des Logeurs et des Traiteurs, Code complet des Aubergistes, Maîtres d'hôtel, Teneurs d'hôtel garni, Logeurs, Traiteurs, Restaurateurs, Marchands de Vin, etc., suivi de la Législation sur les Boissons. 1 vol.

Livre du Meunier, du Négociant en Grains et du Constructeur de Moulins, par M. MAUNY DE MORNAY. 1 vol. accompagné de 3 planches.

Livre de l'Éleveur et du Propriétaire d'Animaux domestiques, par M. MAUNY DE MORNAY. 1 vol. accompagné de 2 planches.

Livre du Fabricant de Sucre et du Raffineur, par M. MAUNY DE MORNAY. 1 vol. accompagné de 2 planches.

Livre du Tailleur, Guide complet du tracé, de la coupe et de la façon des Vêtements, par M. Aug. CANNEVA. 1 vol. accompagné de 2 planches.

Livre du Toiseur-Vérificateur, Guide complet du toisé de tous les ouvrages de Bâtiment, par M. A. DIGEON. 1 vol. accompagné de 2 planches.

Livre du Vigneron et du Fabricant de Cidre, de Poiré, de Gormé et autres Vins de Fruits, par M. MAUNY DE MORNAY. 1 vol. accompagné d'une planche.

BAR-SUR-SEINE. — IMP. SAILLARD.

SUITES A BUFFON

FORMANT

AVEC LES ŒUVRES DE CET AUTEUR

UN COURS COMPLET

D'HISTOIRE NATURELLE

embrassant

LES TROIS RÈGNES DE LA NATURE.

BELLE ÉDITION, FORMAT IN-OCTAVO.

Les possesseurs des OEuvres de BUFFON pourront, avec ces suites, compléter toutes les parties qui leur manquent, chaque ouvrage se vendant séparément, et formant, tous réunis, avec les travaux de cet homme illustre, un ouvrage général sur l'histoire naturelle.

Cette publication scientifique, du plus haut intérêt, préparée en silence depuis plusieurs années, et confiée à ce que l'Institut et le haut enseignement possèdent de plus célèbres naturalistes et de plus habiles écrivains, est appelée à faire époque dans les annales du monde savant.

Les noms des Auteurs indiqués ci-après, sont, pour le public, une garantie certaine de la conscience et du talent apportés à la rédaction des différents traités.

Zoologie Générale (Supplément à Buffon), ou Mémoires et notices sur la zoologie, l'anthropologie et l'histoire de la science, par M. ISIDORE GEOFFROY-SAINT-HILAIRE. 1 vol. avec 1 livraison de planches.
Fig. noires. 10 fr. 50
Fig. coloriées. 14 fr.
Cétacés, BALEINES, DAUPHINS, etc.), par M. F. CUVIER, membre de l'Institut, professeur au Muséum d'Histoire naturelle. 1 vol. et 2 livraisons de planches.
Figures noires. 14 fr.
Fig. coloriées. 21 fr.
Reptiles, (Serpents, Lézards, Grenouilles, Tortues, etc.), par M. DUMÉRIL, membre de l'Institut, professeur à la faculté de Médecine et au Muséum d'Histoire naturelle, et M. BIBRON, professeur d'His-

toire naturelle, 10 vol. et 10 livraisons de planches, fig. noires. 105 fr.
Fig. coloriées. 140 fr.

Poissons, par M. A.-Aug. Duméril, professeur au Muséum d'Histoire naturelle, professeur agrégé libre à la Faculté de Médecine de Paris. Tomes I et II (en 3 vol.) et 2 livr. de planches.
Fig. noires. 28 fr.
Fig. coloriées. 35 fr.
(*En cours de publication.*)

Entomologie (Introduction à l'), comprenant les principes généraux de l'Anatomie, de la Physiologie des Insectes, des détails sur leurs mœurs, et un résumé des principaux systèmes de classification, etc., par M. Lacordaire, professeur à l'Université de Liège (*Ouvrage adopté et recommandé par l'Université pour être placé dans les bibliothèques des Facultés et des Lycées, et donné en prix aux élèves*). 2 volumes et 2 livraisons de planches.
Fig. noires. 21 fr.
Fig. coloriées. 24 fr. 50

Insectes Coléoptères (Cantharides, Charançons, Hannetons, Scarabées, etc.), par MM. Lacordaire, professeur à l'Université de Liège, et Chapuis, membre de l'Académie royale de Belgique. 14 volumes et 13 livraisons de planches.
Fig. noires. 143 fr. 50
Fig. coloriées. 189 fr. »

— **Orthoptères** (Grillons, Criquets, Sauterelles), par M. Serville, de la Société entomologique de France. 1 vol. et 1 livr. de planches.
Fig. noires. 10 fr. 50
Fig. coloriées. 14 fr.

— **Hémiptères** (Cigales, Punaises, Cochenilles, etc.), par MM. Amyot et Serville, 1 vol. et 1 livr. de planches.
Fig. noires. 10 fr. 50
Fig. coloriées. 14 fr.

— **Lépidoptères** (Papillons).
— Diurnes, par M. Boisduval, t. 1er, avec 2 livr. de pl.
Fig. noires. 14 fr.
Fig. coloriées. 21 fr.
— Nocturnes, par MM. Boisduval et Guénée, t. 1er avec 1 livr. de planches, t. V à X, avec 5 livr. de planches.
Fig. noires. 70 fr.
Fig. coloriées. 91 fr.
(*En cours de publication.*)

— **Névroptères** (Demoiselles, Éphémères, etc.), par M. le docteur Rambur. 1 vol. et 1 livr. de planches.
Fig. noires. 10 fr. 50
Fig. coloriées. 14 fr.

— **Hyménoptères** (Abeilles, Guêpes, Fourmis, etc.), par M. le comte Lepeletier de Saint-Fargeau et M. Brullé; 4 vol. avec 4 livraisons de planches.
Fig. noires. 42 fr.
Fig. coloriées. 56 fr.

— **Diptères** (Mouches, Cousins, etc.), par M. Macquart, directeur du Muséum d'Histoire naturelle de Lille

2 vol. et 2 livr. de planches.
Fig. noires. 21 fr.
Fig. coloriées. 28 fr.
— **Aptères** (Araignées, Scorpions, etc.), par M. WALCKENAER et M. GERVAIS; 4 vol. et 5 livr. de planches.
Fig. noires. 45 fr. 50
Fig. coloriées 63 fr.
Crustacés (Écrevisses, Homards, Crabes, etc.), comprenant l'Anatomie, la Physiologie et la Classification de ces animaux, par M. MILNE-EDWARDS, membre de l'Institut, professeur au Muséum d'Histoire naturelle. 3 vol. et 4 livraisons de planches.
Fig. noires. 35 fr.
Fig. coloriées. 49 fr.
Mollusques (Poulpes, Moules, Huîtres, Escargots, Limaces, Coquilles, etc.) (*En préparation.*)
Helminthes, ou Vers intestinaux, par M. DUJARDIN, doyen de la Faculté des Sciences de Rennes. 1 vol. et 1 livraison de planches.
Fig. noires. 10 fr. 50
Fig. coloriées. 14 fr.
Annelés (Annélides, Sangsues, Lombrics, etc.), par MM. DE QUATREFAGES, membre de l'Institut, professeur au Muséum d'Histoire naturelle, et LÉON VAILLANT, professeur au Muséum. Tomes I et II (en 3 vol.), avec 2 livraisons de planches.
Fig. noires. 28 fr.
Fig. coloriées. 35 fr.
(*En cours de publication.*)

Zoophytes Acalèphes (Physale, Béroé, Angèle, etc.) par M. LESSON, correspondant de l'Institut. 1 vol. avec 1 livr. de planch.
Fig. noires. 10 fr. 50
Fig. coloriées. 14 fr.
— **Échinodermes** (Oursins, Palmettes, etc.), par MM. DUJARDIN, doyen de la Faculté des Sciences de Rennes, et HUPÉ, aide-naturaliste. 1 vol. et 1 livr. de planches.
Fig. noires. 10 fr. 50
Fig. coloriées. 14 fr.
— **Coralliaires** ou POLYPES PROPREMENT DITS (Coraux, Gorgones, Éponges, etc.), par MM. MILNE-EDWARDS, professeur au Muséum, et J. HAIME, aide-naturaliste. 3 vol. avec 3 livr. de planches.
Fig. noires. 31 fr. 50
Fig. coloriées. 42 fr.
— **Infusoires** (Animalcules microscopiques), par M. DUJARDIN, doyen de la Faculté des Sciences de Rennes. 1 vol. avec 2 livr. de planches.
Fig. noires. 14 fr.
Fig. coloriées. 21 fr.
Botanique (Introduction à l'étude de la), ou Traité élémentaire de cette science, contenant l'Organographie, la Physiologie, etc., par ALPH. DE CANDOLLE, professeur d'Histoire naturelle à Genève (*Ouvrage autorisé par l'Université pour les Lycées et les Collèges*). 2 vol. e 1 livr. de planches. 17 fr. 5

Végétaux phanérogames (Arbres, Arbrisseaux, Plantes d'agrément, etc.), par M. Spach, aide-naturaliste au Muséum d'Histoire naturelle. 14 vol. et 15 livraisons de planches.
Fig. noires. 150 fr.
Fig. coloriées. 203 fr.
— **Cryptogames** (Mousses, Fougères, Lichens, Champignons, Truffes, etc.) (*En préparation.*)
Géologie (Histoire, Formation et Disposition des Matériaux qui composent l'écorce du Globe terrestre), par M. Huot, membre de plusieurs Sociétés savantes. 2 forts vol. et 2 livraisons de planches. 21 fr.
Minéralogie (Pierres, Sels, Métaux, etc.), par M. Delafosse, membre de l'Institut, professeur au Muséum d'Histoire naturelle et à la Sorbonne. 3 vol. et 4 livraisons de planches. 35 fr.

CONDITIONS DE LA SOUSCRIPTION.

Les SUITES à BUFFON formeront cent volumes in-8 environ, imprimés avec le plus grand soin et sur beau papier; ce nombre paraît suffisant pour donner à cet ensemble toute l'étendue convenable. Ainsi qu'il a été dit précédemment, chaque auteur s'occupant depuis longtemps de la partie qui lui est confiée, l'Editeur sera à même de publier en peu de temps la totalité des traités dont se composera cette utile collection.

86 volumes et 88 livraisons de planches sont en vente.

Les personnes qui voudront souscrire pour toute la Collection auront la liberté de prendre par portion jusqu'à ce qu'elles soient au courant de tout ce qui a paru.

Prix du texte (1) :

Chaque volume contenant environ 500 à 700 pages :
Pour les souscripteurs à toute la collection.... 6 fr.
Pour les acquéreurs par parties séparées..... 7 fr.

Prix des planches :

Chaque livraison d'environ 10 planches noires. 3 fr. 50
— — — coloriées. 7 fr.

(1) L'Editeur ayant à payer pour cette collection des honoraires aux auteurs, le prix des volumes ne peut être comparé à celui des réimpressions d'ouvrages appartenant au domaine public et exempts de droits d'auteurs, tels que Buffon, Voltaire, etc.

HISTOIRE NATURELLE.

Annales (Nouvelles) du Muséum d'Histoire naturelle, recueil de Mémoires de MM. les professeurs administrateurs et autres naturalistes. Années 1832 à 1835, 4 vol. in-4. Chaque volume : 30 fr. 120 fr.
Voyez *Mémoires de la Société d'Histoire naturelle de Paris*, page 46.

Animaux vertébrés (Sur les) de la Belgique, utiles ou nuisibles à l'Agriculture, par M. DE SÉLYS-LONGCHAMPS. Br. in-8. 1 fr.

Arachnides (Les) de France, par M. E. SIMON, membre de la Société entomologique de France.
Tome 1er, contenant les familles des Epeiridæ, Uloboridæ, Dictynidæ, Enyoidæ et Pholcidæ. 1 vol. in-8°, accompagné de 3 planches. 12 fr.
Tome 2, contenant les familles des Urocteidæ, Agelenidæ, Thomisidæ et Sparassidæ. 1 vol. in-8°, accompagné de 7 planches. 12 fr.
Tome 3, contenant les familles des Attidæ, Oxyopidæ et Lycosidæ. 1 vol. in-8, accompagné de 4 planches. 12 fr.
Tome 4, contenant la famille des Drassidæ. 1 vol. in-8, accompagné de 5 planches. 12 fr.
Tome 5 (1re partie), contenant les familles des Epeiridæ (supplément) et des Theridionidæ. 1 volume accompagné de planches. 12 fr.
Tomes 5 (2e partie) et 6. (*En préparation.*)
Tome 7, contenant les familles des Chernetes, Scorpiones et Opiliones. 1 vol in-8, accompagné de planches. 12 fr.

Aranéides des îles de la Réunion, Maurice et Madagascar, par M. AUG. VINSON. 1 gros volume grand in-8, avec 14 planches, fig. noires. 20 fr.
Fig. coloriées. 30 fr.

Botanique (La), de J.-J. ROUSSEAU, augmentée des méthodes de Tournefort et de Linné, suivie d'un Dictionnaire de botanique et de notes historiques, par M. DEVILLE, 2e édit., 1 gros vol. in-12, orné de 8 planches. 4 fr.
Figures coloriées. 5 fr.

Catalogue des Lépidoptères, ou Papillons de la Belgique, précédé du tableau des Libellulides de ce pays, par M. DE SÉLYS-LONGCHAMPS. In-8. 2 fr.

Catalogue raisonné des Plantes phanérogames de Maine-et-Loire, par M. A. BOREAU, auteur de la Flore du centre de la France. 1 vol. in-8. 3 fr.

Catalogus Avium hucusque descriptorum, auctore AD. BOUCARD. 1 vol. in-8. 15 fr.

Catalogus Coleopterorum Europæ et confinium, auctore S.-A. DE MARSEUL. 1 vol. in-12. 2 fr.

Le *Catalogus* réuni à l'*Index* (p. 45), 1 vol. in-12. 5 fr.

Catalogue des Oiseaux d'Europe, rédigé par M. PARZUDAKI, d'après les classifications du prince BONAPARTE. Notice par M. DE SÉLYS-LONGCHAMPS. Br. in-8. 1 fr.

Collection iconographique et historique des Chenilles, ou Description et figures des chenilles d'Europe, avec l'histoire de leurs métamorphoses, etc., par MM. BOISDUVAL, RAMBUR et GRASLIN.

Cette collection se compose de 42 livraisons, format grand in-8, chaque livraison comprenant *trois planches coloriées* et le texte correspondant. 3 fr.

Les 42 livraisons réunies. 100 fr.

Considérations sur les Lépidoptères envoyés du Guatémala à M. DE L'ORZA, par M. le Dr BOISDUVAL. Brochure grand in-8. 3 fr.

Cours d'Entomologie, ou Histoire naturelle des crustacés, des arachnides, des myriapodes et des insectes, par M. LATREILLE, professeur, membre de l'Institut, etc. 1 gros vol. in-8, et un Atlas composé de 24 planches. 15 fr.

Description géologique de la partie méridionale de la chaîne des Vosges, par M. ROZET, capitaine d'état-major. 1 vol. in-8, orné de planches et d'une jolie carte. 10 fr.

Discours sur l'avenir physique de la terre, par M. MARCEL DE SERRES, professeur à la Faculté des Sciences de Montpellier, in-8. 2 fr. 50

Discussion sur quelques expériences relatives à l'influence de la densité sur la chaleur spécifique des gaz, par P. PRÉVOST, brochure in-4. 1 fr.

Enumération des Insectes Lépidoptères de la Belgique, par DE SÉLYS-LONGCHAMPS. Br. in-8. 1 fr. 25

Essai monographique sur le genre Scrofularia, par H. WYDLER, brochure in-4, accompagnée de 5 pl. 3 fr.

Essai monographique sur les Campagnols des environs de Liège, par M. DE SÉLYS-LONGCHAMPS, in-8, fig. 3 fr.

Essai sur l'Histoire naturelle du Brabant, par feu M. (Mammifères.) 2 fr. 50
(Analyse et Extraits par M. DE SÉLYS-LONGCHAMPS)

Études de micromammalogie, revue des sorex, mus et arvicola d'Europe, suivies d'un index méthodique des mammifères européens, par M. DE SÉLYS-LONGCHAMPS. 1 volume in-8. 5 fr.

Europeorum microlepidopterorum Index methodicus, sive Spirales, Tortrices, Tineæ et Alucitæ Linnæi, Auctore A. GUÉNÉE. Pars prima, in-8. 3 fr. 75

Fauna Japonica, sive Descriptio animalium quæ in itinere per Japoniam, suscepto anni 1823-1830, collegit, notis, observationibus et adumbrationibus illustravit PH. FR. DE SIEBOLD.

Poissons, 16 livraisons coloriées, chaque. 26 fr.
Reptiles, 3 — noires, — 25 fr.
Les *Mammifères, Oiseaux* et *Crustacés* manquent.

Faune de l'Océanie, par le docteur BOISDUVAL. Un gros vol. grand in-8. 10 fr.

Faune entomologique de Madagascar, Bourbon et Maurice. — *Lépidoptères*, par le docteur BOISDUVAL; avec des notes sur les métamorphoses, par M. SGANZIN.

Huit livraisons, format grand in-8; chaque livraison contenant 2 *planches coloriées* et le texte correspondant. 3 fr.
Les huit livraisons réunies : 20 fr.

Faune (Sur la) de la Belgique, par M. DE SÉLYS-LONGCHAMPS, br. in-8. 1 fr.

Genera et Index methodicus Europæorum Lepidopterorum, pars prima sistens Papiliones Sphinges, Bombyces noctuas, auctore BOISDUVAL. 1 vol. in-8. 5 fr.

Génération (De la) chez le Séchot (*mulus gobio*), par le docteur PRÉVOST. Brochure in-4, accompagnée d'une planche. 1 fr. 50

Herbarii Timorensis descriptio, cum tabulis 6 æneis; auctore J. DECAISNE. 1 vol. in-4. 15 fr.

Hétéromères (Coléoptères) du Japon, par M. S.-A. DE MARSEUL. 1 vol. in-8. 6 fr.

Histoire des métamorphoses de quelques Coléoptères exotiques, par M. E CANDÈZE. 1 vol. in-8, avec figures. 3 fr.

Histoire des Mœurs et de l'Instinct des Animaux, distributions naturelles de toutes leurs classes, par J.-J. VIREY. 2 vol. in-8. 12 fr.

Histoire des progrès des sciences naturelles, depuis 1789 jusqu'en 1831, par M. le baron G. Cuvier. 5 vol. in-8. 22 fr. 50
Le tome 5 séparément. 7 fr.
Le Conseil de l'Université a décidé que cet ouvrage serait placé dans les bibliothèques des Lycées et des Colléges et donné en prix aux élèves.

Histoire naturelle des Insectes, composée d'après Réaumur, Geoffroy, Degeer, Roesel, Linné, Fabricius, et les meilleurs ouvrages qui ont paru sur cette partie, rédigée suivant les méthodes d'Olivier, de Latreille, avec des notes, plusieurs observations nouvelles et les figures dessinées d'après nature : par F.-M.-G. de Tigny et Brongniart, pour les généralités. Edition augmentée et mise au niveau des connaissances actuelles, par M. Guérin. 10 vol. accompagnés de 105 planches, fig. noires. 23 fr. 40
Figures coloriées. 39 fr.

Histoire naturelle des Végétaux classés par familles, avec la citation de la classe et de l'ordre de Linné, et l'indication de l'usage qu'on peut faire des plantes dans les arts, le commerce, l'agriculture, le jardinage, la médecine, etc.; des figures dessinées d'après nature, et un Genera complet, selon le système de Linné, avec des renvois aux familles naturelles de Jussieu; par J.-B. Lamarck, et C.-F.-B. de Mirbel. 15 volumes accompagnés de 120 planches, fig. noires. 30 fr. 90
Figures coloriées. 46 fr. 50

Histoire naturelle des Coquilles, contenant leur description, leurs mœurs et leurs usages, par M. Bosc. 5 vol. accompagnés de 49 planches. Fig. noires. 10 fr. 65
Fig. coloriées. 16 fr. 50

Histoire naturelle des Vers, contenant leur description, leurs mœurs et leurs usages, par M. Bosc. 3 vol. accompagnés de 25 planches, fig. noires. 6 fr. 50
Fig. coloriées. 10 fr. 50

Histoire naturelle des Crustacés, contenant leur description, leurs mœurs et leurs usages, par M. Bosc. 2 vol. accompagnés de 19 planches, figures noires. 4 fr. 75
Fig. coloriées. 8 fr.

Histoire naturelle des Poissons, avec des figures dessinées d'après nature, par Block. Ouvrage classé par ordres, genres et espèces, d'après le système de Linné, avec les caractères génériques, par René Richard Castel. 10 volumes accompagnés de 160 pl., figures noires. 26 fr. 20
Figures coloriées. 47 fr.

Histoire naturelle des Reptiles, avec des figures dessinées d'après nature, par Sonnini et Latreille. 4 vol. accompagnés de 54 planches, fig. noires. 9 fr. 85
 Figures coloriées. 17 fr.
Icones historiques des Lépidoptères nouveaux ou peu connus, collection, avec figures coloriées, des papillons d'Europe nouvellement découverts; ouvrage formant le complément de tous les auteurs iconographes; par le docteur Boisduval.
 Cet ouvrage se compose de 42 livraisons grand in-8, comprenant chacune deux planches coloriées et le texte correspondant. Prix de chaque livraison. 3 fr.
 Les 42 livraisons réunies. 100 fr.
Iconographie et histoire des Lépidoptères et des Chenilles de l'Amérique septentrionale, par MM. Boisduval et John Leconte.
 Cet ouvrage comprend 26 livraisons, renfermant trois planches coloriées et le texte correspondant.
 Prix de la livraison. 3 fr.
 Les 26 livraisons réunies. 60 fr.
Illustrationes plantarum orientalium, ou Choix de Plantes nouvelles ou peu connues de l'Asie occidentale, par M. le comte Jaubert et M. Spach. Cet ouvrage forme 5 vol. grand in-4, composés chacun de 100 planches et d'environ 30 feuilles de texte; il a paru par livraisons de 10 planches.
 Le prix de chacune est de 15 fr.
 L'ouvrage complet (50 livraisons). 750 fr.
Index des Coléoptères de l'ancien monde, décrits depuis 1863, faisant suite au *Catalogus*, par M.S.-A. De Marseul. In-12. 4 fr. 25
 L'*Index* réuni au *Catalogus* (page 42). 1 vol. in-12. 5 fr.
Mémoire sur la famille des Combrétacées, par M. de Candolle. Br. in-4, avec 5 planches. 3 fr.
Mémoire sur la vallée de Valorsine, par M. L. A. Necker. Br. in-4, avec 4 planches. 3 fr.
Mémoire sur le Mont-Somma, par M. L.-A. Necker. Brochure in-4, accompagnée de 2 planches. 2 fr. 50
Mémoire sur les grandes pierres primitives alpines, distribuées par groupes dans le bassin du lac de Genève, et dans la vallée de l'Arve, par M. J.-A. De Luc. Brochure in-4, accompagnée d'une carte. 2 fr.
Mémoires sur les métamorphoses des Coléoptères, par W. De Haan. 1 vol. in-4° accompagné de 10 planches. 6 fr.

Mémoires de la Société d'Histoire naturelle de Paris, 5 vol. in-4 avec planches. 100 fr.
Chaque volume séparément : 20 fr.
Voyez *Nouvelles Annales du Muséum*, page 41.
Mémoires de la Société royale des Sciences de Liège. 27 volumes in-8, accompagnés de planches.

Première Série.

— Tome 1er (en 2 vol. in-8) chaque vol. 5 fr.
 Les 2 vol. réunis. 8 fr.
— Tome 2 (en 2 vol. in-8) chaque vol. 5 fr.
 Les 2 vol. réunis. 10 fr.
— Tome 3, 1845. Monog. des Coléoptères subpentamères-phytophages, par Th. Lacordaire, tome 1er. 1 v. in-8. 12 fr.
— Tome 4, 1847-49. Monographie des Productus, par M. de Koninck. 2 vol. in-8 et un atlas. La 1re partie, 1 vol. et 1 atl. 10 fr. La 2e partie, 1 vol. 5 fr.
— Tome 5, 1848. Monog. des Coléoptères subpentamères-phytophages, par Th. Lacordaire, tome 2. 1 vol. in-8. 12 fr.
— Tome 6, 1849. Monog. des Odonates. 1 vol. in-8. 10 fr.
— Tome 7, 1851. Exposé élémentaire de la Théorie des Intégrales définies, par Meyer. 1 vol. in-8. 10 fr.
— Tome 8, 1853, renfermant le catalogue des larves des Coléoptères connues jusqu'à ce jour, avec la description de plusieurs espèces nouvelles, par MM. Chapuis et Candèze. 1 vol. in-8. 12 fr.
— Tome 9, 1854, contenant la monographie des Caloptérygines, par M. de Sélys-Longchamps. 1 vol. in-8. 12 fr.
— Tome 10, 1856. Cours élémentaire sur la Fabrication des bouches à feu en fonte et en bronze, par Coquilhat. 1re partie. 1 vol. in-8. 12 fr.
— Tome 11, 1858. Fabrication des bouches à feu, par Coquilhat. 2e partie. — Calcul des variations, par A. Meyer. — Monographie des Gomphines, par M. de Sélys-Longchamps. 1 vol. in-8. 18 fr.
— Tome 12, 1857. Monographie des Élatérides, par E. Candèze. Tome 1er, 1 vol. in-8. 8 fr. 50
— Tome 13, 1858. Fabrication des bouches à feu par Coquilhat. 3e partie. — Etudes sur un mémoire de Jacobi, relatif aux intégrales définies, par N.-C. Schmitt. — Notice géologique, par J. Van Binkhorst. 1 vol. in-8. 12 fr.
— Tome 14, 1859. Monographie des Elatérides, par E. Candèze. Tome 2. 1 vol. in-8. 10 fr.
— Tome 15, 1860. Monographie des Elatérides, par E. Candèze. Tome 3, 1 vol. in-8. 10 fr.

— Tome 16, 1861. Des Brachiopodes munis d'appendices spiraux, par DAVIDSON, trad. par DE KONINCK. — Méthodes diverses de calculs transcendants, par PAQUE. — Métamorphoses de quelques Coléoptères exotiques, par E. CANDÈZE. 1 vol. in-8. 10 fr.
— Tome 17, 1863. Monographie des Élatérides, par E. CANDÈZE. Tome 4 et dernier, 1 vol. in-8. 10 fr.
— Tome 18, 1863. Clytides d'Asie et d'Océanie, par CHEVROLAT. — Percussions sur les affûts dans le tir des bouches à feu, par COQUILHAT, etc. 1 vol. in-8. 10 fr.
— Tome 19, 1866. Genera des Coléoptères Cérambycides, par J. THOMSON. 1 vol. in-8. 9 fr.
— Tome 20, 1866. Monographie des Platypides, par F. CHAPUIS. — Table générale des 20 volumes composant la Première Série des Mémoires. 1 vol. in-8, accompagné de figures. 14 fr.

Deuxième Série.

— Tome 1er, 1866. Expériences sur la détermination des moments d'inertie des canons en bronze, par COQUILHAT. — Mémoire relatif aux mathématiques élémentaires, par NOEL. — Tables usuelles des Logarithmes, par FOLIE. — Des surfaces réglées et des surfaces enveloppes, par STAMMER. — Notes sur les Notiophiles et les Amara, par PUTZEYS. 1 vol. 8°, avec figures. 9 fr.
— Tome 2, 1867. Mélanges mathématiques, par EUGÈNE CATALAN. 1 vol. in-8. 7 fr.
— Tome 3, 1873. Observations de Tératologie, par E. CHARLIER. — Exposition nouvelle du Calcul différentiel et du Calcul intégral, par J.-B. BRASSEUR. — Synopsis des Scolytides, par F. CHAPUIS. — Aranéides du midi de la France, par E. SIMON. — Monographie des Mylabrides, par DE MARSEUL. — Les Oiseaux et les Insectes, par E. PERRIS. 1 vol. in-8, avec figures. 10 fr.
— Tome 4, 1875. Révision de la Monographie des Élatérides (1er fascicule), par M. E. CANDÈZE. — Cours de probabilités, professé à l'Université de Liége de 1849 à 1857, par A. MEYER (Publié par F. FOLIE). — Nouvelle espèce de Lepidotus, par WINCKLER. 1 vol. in-8°, avec pl. 10 fr.
— Tome 5, 1874. Dosage de l'acide carbonique, par KUPFFERSCHLAEGER. — Insectes recueillis au Japon par G. Lewis (1869-71); Élatérides (2e fascicule), par E. CANDÈZE. — Intégration des équations aux dérivés partiels des deux premiers ordres, par J. GRAINDORGE. — Essai sur les Antarctia Dejean, par J. PUTZEYS. — Trajectoires des fusées volantes dans le vide, par COQUILHAT. — Cléonides, par CHEVROLAT.

— Aranéides nouveaux du midi de l'Europe, avec 3 planches, par E. Simon. 1 vol. in-8. 10 fr.
— Tome 6, 1877. Etudes sur l'électro-dynamique et l'électro-magnétisme, par M. Gloesener. — Recherches sur les fossiles paléozoïques de la Nouvelle-Galles du Sud, par L.-G. de Koninck. — Théorie des lignes de courbure, par Eug. Catalan. 1 vol. in-8 avec planches. 10 fr.
— Tomes 7 et 8. (*En préparation*).
— Tome 9, 1882. Elatérides nouveaux (3e fascicule), par E. Candèze. — Tables des lignes trigonométriques naturelles et inverses des nombres, par Folie. — Formules du mouvement elliptique, par J. Graindorge. — Coléoptères de la province de Liége (1re centurie), par A. Prudhomme de Borre. 1 vol. in-8. 5 fr.

Monographia Tryphonidum Sueciæ, auctore Aug. Emil. Holmgren, in-4. 13 fr.

Monographie des Caloptérygines, par MM. De Sélys-Longchamps et Hagen, 1 vol. in-8, accompagné de 14 planches. 7 fr.

Monographie des Erotyliens, famille de l'ordre des Coléoptères, par M. Th. Lacordaire. 1 vol. in-8. 9 fr.

Monographie des Gomphines, par MM. Ed. de Sélys-Longchamps et Hagen. 1 vol. in-8, renfermant 23 planches. 10 fr.

Monographie générale des Histérides, par M. de Marseul. 4 vol. in-8, accompagnés de 38 planches noires. 83 fr.

On vend séparément :

1er supplément (Extr. des Annales de la Société entomologique de France). 1 vol. in-8 avec 13 planches. 24 fr.

2e supplément (Extr. de la Société entomologique belge). 1 vol. in-8. 8 fr.

Monographie générale des Mylabres, par M. de Marseul. 1 vol. in-8 avec 6 pl. Fig. noires. 22 fr.

Fig. contenant 14 types coloriés. 26 fr.

Note sur deux espèces de Musaraignes observées nouvellement en Belgique, par M. De Sélys-Longchamps. 4 pages in-8. 30 c.

Note sur le Mus agrestis de Linné, par M. De Sélys-Longchamps. 4 pages in-8. 30 c.

Note sur la Douve à long cou (*Fasciola lucii*), par le professeur L. Jurine. Br. in-4, avec planche. 1 fr. 50

Notice sur les Libellulidées, extraite des Bulletins de l'Académie de Bruxelles, par M. Ed. de Sélys-Longchamps. Brochure in-8 avec planches. 2 fr.

Notice sur l'Hirondelle rousseline d'Europe et sur les autres espèces du sous-genre Cecropis, par M. DE SÉLYS-LONGCHAMPS. Br. in-8. 1 fr.

Nouvelles Libellulidées d'Europe, par M. DE SÉLYS-LONGCHAMPS. 8 pages in-8. 50 c.

Observations botaniques, par B.-C. DUMORTIER. In-8. 4 fr.

Oiseaux américains (Sur les) de la Faune européenne, par M. DE SÉLYS-LONGCHAMPS, 1 vol. in-8. 1 fr. 25

Pigeon voyageur (Le), sa description, sa nourriture, son logement, sa reproduction, ses maladies, suivi de l'entraînement des Pigeons de Concours, par M. F. CHAPUIS. 1 vol. petit in-8. 3 fr.

Pigeon voyageur (Le), dans les forteresses et au Zanzibar, par M. F. CHAPUIS. Br. in-8. 1 fr. 50

Plantes rares du Jardin de Genève, par A.-P. DE CANDOLLE, livraisons 1 à 4, in-4, fig. color., à 15 fr. la livraison. L'ouvrage complet. 60 fr.

Principes de Zooclassie, servant d'introduction à l'étude des Mollusques, par H. DE BLAINVILLE. 1 vol. in-8. 3 fr.

Récapitulation des Hybrides observés dans la famille des Anatidées, par E. DE SÉLYS-LONGCHAMPS, brochure in-8. 1 fr. 25

ADDITION A LA RÉCAPITULATION, br. in-8. 1 fr.

Règne animal, d'après M. DE BLAINVILLE, disposé en séries, de l'homme jusqu'à l'éponge, et divisé en trois sous-règnes. Tableau gravé sur acier. 3 fr. 50

Synonymia insectorum. — Genera et species Curculionidum (ouvrage comprenant la synonymie et la description de tous les Curculionides connus), par M. SCHOENHERR. 8 tomes en 16 vol. in-8. 144 fr.

Synopsis de la flore du Jura septentrional et du Sundgau, par FRIGHE-JOSET et MONTANDON. 1 v. in-12. 5 fr.

Synopsis des Caloptérygines, par M. DE SÉLYS-LONGCHAMPS. Br. in 8. 3 fr.

Synopsis des Gomphines, par M. DE SÉLYS-LONGCHAMPS. Br. in-8. 3 fr.

Tableau de la distribution méthodique des espèces minérales, suivie dans le cours de minéralogie fait au Muséum d'Histoire naturelle, par Alexandre BRONGNIART, professeur. Brochure in-8. 2 fr.

Théorie élémentaire de la Botanique, ou Exposition des Principes de la Classification naturelle et de l'Art de décrire et d'étudier les végétaux, par M. DE CANDOLLE. 3e édition; 1 vol. in-8. 8 fr

Traité élémentaire de Minéralogie, par F.-S. Beudant. 2 vol. in-8, ornés de 24 planches. 21 fr.

Voyage à Madagascar, au Couronnement de Radama II, par M. Aug. Vinson. Ouvrage enrichi de Catalogues spéciaux publiés par MM. J. Verreaux, Guénée et Ch. Coquerel. 1 beau volume in-8 jésus :

Papier fin glacé, fig. coloriées. 25 fr.
Papier ordinaire, fig. coloriées. 20 fr.
Papier ordinaire, fig. noires. 15 fr.

Voyage médical autour du monde, exécuté sur la corvette du roi *la Coquille*, commandée par le capitaine Duperrey, pendant les années 1822, 1823, 1824 et 1825, suivi d'un Mémoire sur les Races humaines répandues dans l'Océanie, la Malaisie et l'Australie, par M. Lesson. 1 vol. in-8. 4 fr. 50

Zoologie classique, ou Histoire naturelle du Règne animal, par M. F.-A. Pouchet, professeur de zoologie au Muséum d'Histoire naturelle de Rouen, etc. : seconde édition, considérablement augmentée. 2 vol. in-8, contenant ensemble plus de 1,300 pages, et accompagnés d'un Atlas de 44 planches et de 5 grands tableaux gravés sur acier.

Figures noires. 20 fr.
Figures coloriées. 25 fr.

Nota. *Le Conseil de l'Université a décidé que cet ouvrage serait placé dans les bibliothèques des Lycées et des Collèges.*

AGRICULTURE, JARDINAGE.
ÉCONOMIE RURALE.

Agriculture française, par MM. les Inspecteurs de l'agriculture, publiée d'après les ordres de M. le Ministre de l'Agriculture et du Commerce, contenant la description géographique, le sol, le climat, la population, les exploitations rurales; instruments aratoires, engrais, assolements, etc., de chaque département. 6 vol., accompagnés chacun d'une belle carte, sont en vente :

Département de l'Isère. 1 vol. in-8.	3 fr. 50
— du Nord. In-8.	3 fr. 50
— des Hautes-Pyrénées. In-8.	3 fr. 50
— de la Haute-Garonne. In-8.	3 fr. 50
— des Côtes-du-Nord. In-8.	3 fr. 50
— du Tarn. In-8.	3 fr. 50

Amateur de fruits (L'), ou l'Art de les choisir, de les conserver, de les employer, principalement pour faire les compotes, gelées, marmelades, confitures, etc., par M. L. Dubois. In-12. 2 fr. 50

Amélioration (De l') de la Sologne, par M. R. Pareto. In-8. 2 fr. 50

Application (De l') de la vapeur à l'agriculture, de son Influence sur les Mœurs, sur la Prospérité des Nations et l'Amélioration du Sol, par Girard, Brochure in-8. 75 c.

Art de composer et décorer les jardins, par M. Boitard; ouvrage orné de 140 planches gravées sur acier. 2 vol. format in-8 oblong. 15 fr.
Même ouvrage que le Manuel de l'Architecte des Jardins. (Voyez page 9.)
Cette publication n'a rien de commun avec les autres ouvrages du même genre, portant même le nom de l'auteur. Ce traité est un travail très-complet et publié à très-bas prix, qui permet aux amateurs de jardins de tirer de leurs propriétés le meilleur parti possible.

Assolements, Jachère et Succession des Cultures, par M. Yvart, de l'Institut, avec des notes, par M. V. Rendu, inspecteur de l'agriculture. 1 vol. in-4. 12 fr.
Le même ouvrage. 3 vol. in-18 (voyez page 10). 10 fr. 50

Asperges (Les), les Figues, les Fraises et les Framboises. Description des meilleures méthodes de culture pour les obtenir en abondance, et manière de les forcer pour avoir des primeurs et des fruits pendant l'hiver, avec l'indication des travaux à faire mois par mois, par M. V. F. LEBEUF. 1 vol. in-18 avec vignettes. 1 fr. 50

Champignons (Culture des) de couche et de bois et des Truffes, ou Moyens de les multiplier, de les reproduire, de les accommoder, et de reconnaître les Champignons sauvages comestibles, etc., par M. V.-F. LEBEUF. 1 vol. in-18, orné de 17 gravures sur bois. 1 fr. 50

Choix des plus belles fleurs et des plus beaux fruits, par M. REDOUTÉ. 1 joli volume grand in-4°, orné de 144 planches coloriées, reliure 1/2 maroquin du Levant, tranches dorées. 200 fr.

Certaines planches de l'œuvre de M. REDOUTÉ se vendent séparément à raison de 1 fr. 50.

Cours complet d'Agriculture (Nouveau) du XIXᵉ siècle, contenant la grande et la petite culture, l'économie rurale domestique, la médecine vétérinaire, etc., par les Membres de la section d'Agriculture de l'Institut de France. 16 forts vol. in-8, ornés de planches. 32 fr.

Cours d'Agriculture (Petit), ou Encyclopédie agricole, par M. MAUNY DE MORNAY, contenant les livres du Cultivateur, du Jardinier, du Forestier, du Vigneron, de l'Economie et Administration rurales, du Propriétaire et de l'Eleveur d'animaux domestiques. 7 vol. grand in-18, avec fig. 12 fr.

Culture de l'Asperge à la charrue, d'après la méthode PARENT ; économie qui en résulte, description des instruments nécessaires, etc., par A. GODEFROY-LEBEUF. Brochure in-18, avec figures. 75 c.

Culture et taille rationnelles et économiques du Poirier, du Pommier, du Prunier et du Cerisier, contenant une Description des meilleurs fruits à cultiver en espalier et à haute tige, traitant des Formes nouvelles et naturelles propres à remplacer les formes de fantaisie connues, par M. V.-F. LEBEUF. 1 vol. grand in-18 orné de 60 silhouettes des meilleurs fruits en grandeur naturelle. 2 fr. 50

Ecole du jardin potager, par M. DE COMBLES, 6ᵉ édition, revue par M. Louis DUBOIS. 3 tomes en 2 vol. in-12. 4 fr. 50

Eloge historique de l'abbé FRANÇOIS ROZIER, restaurateur de l'Agriculture française, par A. THIÉBAUT DE BERNEAUD, in-8. 1 fr. 50

Encyclopédie du Cultivateur, ou Cours complet et simplifié d'agriculture, d'économie rurale et domestique, par M. Louis Dubois. 2ᵉ édition, 9 vol. in-12 ornés de gravures. 20 fr.
Le tome 9 se vend séparément 4 fr.
Cet ouvrage, très-simplifié, est indispensable aux personnes qui ne voudraient pas acquérir le grand ouvrage intitulé : Cours d'agriculture du XIXᵉ siècle (page 52).

Engrais des Jardins. Moyens de s'en procurer, d'en fabriquer à discrétion et à bon marché; les meilleurs engrais animaux, végétaux, artificiels, chimiques et du commerce; la manière de modifier la nature du sol par leur emploi, d'avoir de l'eau pour les arrosements, etc., par V.-F. Lebeuf. 1 vol. in-18. 1 fr. 25

Étude sur les Sauterelles et les Criquets. Moyen d'en arrêter les invasions et de les transformer en Engrais, par M. C. Hauvel, ingénieur. Brochure in-8. 1 fr. 50

Fabrication du fromage, par le docteur F. Gera, traduit de l'italien par V. Rendu, in-8, fig. (Couronné par la Société royale et centrale d'agriculture.) 5 fr.

Histoire du Pêcher, par Duval, in-8. 1 fr. 50

Histoire du Poirier (Pyrus sylvestris) par Duval. Brochure in-8. 1 fr. 50

Histoire du Pommier, par Duval. In-8. 1 fr. 50

Horticulteur (L') gastronome: Bons légumes et bons fruits, ou Choix des meilleures variétés de plantes potagères et d'arbres fruitiers, et moyen de conserver les fruits et les légumes pendant l'hiver, suivis des 365 salades de l'ami Antoine, de la manière d'établir un jardin potager-fruitier de produit, et du Calendrier de l'horticulteur, par M. V.-F. Lebeuf. 1 vol. in-18. 1 fr.

Journal de médecine vétérinaire théorique et pratique; recueil publié par MM. Bracy-Clark, Crépin, Cruzel, Delaguette, Dupuy, Godine jeune, Lebas, Prince et Rodet. Années 1830, 1832 à 35. 5 vol. in-8. 20 fr.
Chaque volume séparément. 5 fr.

Manuel du fabricant d'Engrais, ou de l'Influence du noir animal sur la végétation, par M. Bertin. 1 vol. in-18. 2 fr. 50

Melon (Du) et de sa culture, par M. Duval. Brochure in-8. 75 c.

Mémoires sur l'alternance des essences forestières, par Gustave Gand. In-8. 1 fr. 50

Pharmacopée vétérinaire, ou Nouvelle pharmacie hippiatrique, contenant une classification des médi-

caments, les moyens de les préparer et l'indication de leur emploi, etc., par M. BRACY-CLARK. 1 vol. in-12 avec fig. 2 fr.

Révolution agricole, ou Moyen de faire des bénéfices en cultivant les terres, par M. V.-F. LEBEUF. 1 vol. in-18. 2 fr.

Traité des arbres et arbustes que l'on cultive en pleine terre en Europe et particulièrement en France, par DUHAMEL DU MONCEAU, rédigé par MM. VEILLARD, JAUME SAINT-HILAIRE, MIRBEL, POIRET, et continué par M. LOISELEUR-DESLONGCHAMPS; ouvrage enrichi de 500 planches gravées par les plus habiles artistes, d'après les dessins de REDOUTÉ et BESSA, peintres du Muséum d'histoire naturelle; 7 volumes in-folio cartonnés, non rognés.

— Papier jésus vélin, figures coloriées. 750 fr.
— Papier carré fin, figures coloriées. 450 fr.
— Le même, figures noires. 200 fr.

Traité (Nouveau) des arbres fruitiers, par DUHAMEL, nouvelle édition, très-augmentée par MM. VEILLARD, DE MIRBEL, POIRET et LOISELEUR-DESLONGCHAMPS. 2 vol. in-folio, ornés de 145 planches gravées en taille-douce.

Fig. noires, format carré, 1/2 rel. basane. 50 fr.
Fig. coloriées, — — 100 fr.
Id. — 1/2 rel. chagrin. 110 fr.
Id. format jésus, — 170 fr.

Traité de culture théorique et pratique, par HUBERT CARRÉ. In-12. 2 fr.

Traité du chanvre du Piémont, de la grande espèce, sa culture, son rouissage et ses produits, par REY, in-12. 1 fr. 50

Traité raisonné sur l'éducation du Chat domestique, et du Traitement de ses Maladies, par M. R***. In-12. 1 fr. 50

Travail des Boissons. Ce qui est permis ou défendu dans les manipulations des Vins, Alcools, Eaux-de-vie, Bières, Cidres, Vinaigres, Eaux gazeuses, Liqueurs, Sirops, etc., par M. V.-F. LEBEUF. 1 vol. grand in-18. 3 fr.

— ANNEXE AU TRAVAIL DES BOISSONS, par M. V.-F. LEBEUF. Brochure grand in-18. 75 c.

INDUSTRIE, ARTS ET MÉTIERS.

Art du Peintre, Doreur et Vernisseur, par WATIN; 12e édition, revue et entièrement refondue pour la fabrication et l'application des couleurs, par MM. Ch. et F. BOURGEOIS, et augmentée de *l'Art du Peintre en voitures, en marbres et en faux-bois*, par M. J. DE MONTIGNY, ingénieur civil. 1 vol. in-8. 6 fr.

Art (L') du Tourneur, Profils et renseignements à l'usage des arts et des industries auxquels le Tour se rattache, par MM. MAINCENT et ZAMOR. 1re *partie*, Album petit in-folio, cartonné. 20 fr.

Barême du Layetier, contenant le toisé par voliges de toutes les mesures de caisses, depuis 12-6-6, jusqu'à 72-72-72, etc.; par BIEN-AIMÉ. 1 vol. in-12. 1 fr. 25

Barême décimal pour le commerce des Liquides, par M. RAVON. Broch. in-18. 75 c.

Calcul des essieux pour les Chemins de Fer; Coup-d'œil sur les roues de vagons, par A. C. BENOIT-DUPORTAIL. Br. in-8 (*Extrait du Technologiste*). 1 fr. 75

Carnet de l'Inventeur et du Breveté. Précis des législations française et étrangères, renseignements et conseils pratiques, mémento pour l'enregistrement des échéances d'annuités, par M. CH. THIRION, ingénieur-conseil. 1 vol. in-18 cart. anglais. 3 fr.

Carnets du Garde-Meuble, 6 Albums grand in-8, publiés par D. GUILMARD.

N° 1. ÉBÉNISTE PARISIEN, Recueil de dessins de Meubles dessinés d'après nature chez les principaux ébénistes du faubourg Saint-Antoine, dont la spécialité est le meuble simple. Album in-8° jésus de 130 feuilles, avec titre.
En noir, 25 fr.
En couleur, 40 fr.

N° 2. FABRICANT DE SIÉGES, Recueil de dessins de Siéges non garnis, dessinés d'après nature chez les principaux fabricants du faubourg Saint-Antoine. Siéges simples. Album de 120 planches avec titre. En noir, 25 fr.
En couleur, 40 fr.

N° 3. Vieux bois, Recueil de dessins de Meubles et de Siéges en vieux chêne sculpté. Fabrication courante. Album de 26 planches. En noir, 6 fr.
En couleur, 10 fr.
N° 3 bis. Meubles en chêne. Recueil de Meubles et de Siéges sculptés en chêne. Album de 26 planches.
En noir, 6 fr.
En couleur, 10 fr.
N° 4. Sculpteur, Recueil de motifs sculptés employés dans la fabrication des meubles simples. Album de 24 planches. En noir (pas de couleur), 6 fr.
N° 5. Sculptures de fantaisie, Recueil de petits objets sculptés : Cartels, Pendules, Cadres, Miroirs, Vide-poche, petits meubles, etc., etc. Album de 24 planches.
En noir (pas de couleur). 6 fr.
N° 6. Marqueterie et boule, Recueil de meubles dans ce genre, contenant 24 planches in-8° jésus, et représentant 44 modèles différents. En couleur (pas de noir). 12 fr.

Petit Carnet, N° 1, Meubles simples, Petit Album de poche, contenant 40 planches, représentant 67 modèles différents. En noir, 5 fr.
En couleur, 6 fr.

Petit Carnet, N° 2. Siéges. Petit Album de poche, contenant 40 planches. En noir, 5 fr.
En couleur, 6 fr.

Petit Carnet, n° 3, Tentures. Petit Album de poche contenant 39 planches. En noir, 5 fr.
En couleur, 6 fr.

Congrès international (le) de la Propriété industrielle, tenu à Paris en 1878. Analyse et Commentaire, par M. Ch. Thirion, Secrétaire général du Congrès. Tome Ier : Questions générales ; Brevets d'Invention. 1 vol. in-8. 6 fr.

Considérations sur la perspective, par Benoit-Duportail. Br. in-8 (*Extr. du Technologiste*). 1 fr. 25

Construction des Boulons, Ecrous, Harpons, Clefs, Rondelles, Goupilles, Clavettes, Rivets et Equerres, suivie de la construction des Vis d'Archimède, par A. C. Benoit-Duportail. Br. in-8 (*Extr. du Technologiste*). 3 fr.

Cubage des Bois (Tarif pour le), système métrique mis en harmonie avec l'ancien système, à la portée de tout le monde, par M. Gamet, instituteur. 2e *édition*. 1 vol. in-12. 1 fr. 25

Décoration (La) au XIXᵉ siècle, Décor intérieur des habitations, Riches appartements, Hôtels et Châteaux, par D. GUILMARD.
Album de 48 planches grand in-4 coloriées. 60 fr.
Décoration (La) en bois découpé, par A. SANGUINETI. 1ʳᵉ *partie.* Album de 32 planches, in-4 oblong.
Fig. noires, 8 fr.
Fig. coloriées, 15 fr.
— 2ᵉ *partie.* Petite charpente et menuiserie pittoresque, Album de 50 planches.
Fig. noires, 15 fr.
Fig. coloriées, 25 fr.
Décoration (La) en Treillage, par A. SANGUINETI. Album de 44 planches, in-4 oblong.
Fig. noires, 10 fr.
Fig. coloriées, 25 fr.
Ebéniste parisien (Portefeuille pratique de l'), Elévation, Plan. Coupes et détails nécessaires à la fabrication des Meubles, par D. GUILMARD. Album in-4 de 31 planches coloriées. 15 fr.
Emploi du Collodion en Photographie, par M. H. DUSSAUCE. Broch. in-8. 75 c.
Escaliers (Album d') : élévations, plans, coupes et détails, par A. SANGUINETI, 25 planches in-4º table. 9 fr.
Etude sur le Rouge turc ou d'Andrinople, pour servir à l'histoire de sa fabrication, et théorie de cette Teinture, par M. Th. CHATEAU, chimiste. 1 vol. in-8. 5 fr.
Etude sur les Outils de tour et d'ajustage, leur emploi dans l'industrie et les meilleures formes qui leur conviennent, par M. P. MACABIES, ingénieur civil. Br. in-8 (extraite du *Technologiste*). 1 fr. 50
Etudes sur quelques produits naturels applicables à la *Teinture*, par ARNAUDON. Br. in-8. 1 fr. 25
Garde-Meuble (Petit), nº 10, SIÉGES, TENTURES, petit Album de poche renfermant 32 pl. En noir, 5 fr.
En couleur, 6 fr.
Industrie (L') dentellière belge, par B. VAN DER DUSSEN. 1 vol. in-12, orné d'une planche. 1 fr. 50
Livre-Tailleur (Le), enseignant la coupe des Vêtements Nouvelle édition, revue et augmentée de 6 Méthodes, par M. J. DESPAX. 1 vol. in-4 renfermant 42 planches. 20 fr.
Livret-Devaux, Guide indispensable aux Débitants de Boissons et à tous les Négociants soumis à l'exercice de la Régie, ainsi qu'aux consommateurs, par M. DEVAUX, receveur-buraliste. Cartonnage in-18. 50 c.

Machines-Outils (Traité des) employées dans les usines et les ateliers de construction pour le Travail des Métaux, par M. J. CHRÉTIEN, 1 volume in-8 jésus renfermant 16 planches gravées avec soin sur acier. 12 fr.

LE MÊME OUVRAGE, 2 vol. in-18 avec Atlas in-8 jésus. (Voyez page 18.) 10 fr. 50

Manipulations hydroplastiques, ou Guide du Doreur et de l'Argenteur, par M. ROSELEUR. In-8. 15 fr.

Manuel du Bottier, par A. MOUREY. In-12. 1 fr. 50

Manuel des Candidats à l'emploi de Vérificateurs des poids et mesures, par P. RAVON. 2º édition, in-8. 5 fr.

Manuel du Commerçant en Épicerie, Traité des marchandises qui sont du domaine de ce commerce, falsifications qu'on leur fait subir, moyen de les reconnaître, par MM. A. CHEVALLIER fils et J. HARDY, chimistes. 1 vol. in-12 accompagné de 4 planches. 2 fr. 50

Manuel de la Filature du Lin et de l'Étoupe, Application du Système au Calcul du mouvement différentiel, par M. ALEX. DELMOTTE. 2e *édition*, 1 vol. in-12. 2 fr. 50

Manuel du Fabricant de Rouenneries, comprenant tout ce qui a rapport à la Fabrication, par un FABRICANT. 1 vol. in-18. 2 fr. 50

Manuel métrique du Marchand de bois, par M. TREMBLAY. 1 vol. in-12. 1 fr. 50

Marbrerie (La) au XIXe siècle, par SANGUINETI.

1re *partie* : Cheminées, comptoirs, fontaines, pendules, autels, tombeaux, etc., etc. Album de 44 pl. in-8. 10 fr.

2e *partie* : Cheminées et autels, genre moderne, Album de 56 planches in-8. 12 fr.

Memento de l'Ingénieur-Gazier, contenant, sous une forme succincte, les Notions et les Formules nécessaires à toutes les personnes qui s'occupent de la fabrication et de l'emploi du Gaz, par M. D. MAGNIER. Br. in-18. 75 c.

Memento des Architectes, des Ingénieurs, des Entrepreneurs, des Toiseurs vérificateurs et des personnes qui font bâtir, par M. C.-J. TOUSSAINT, architecte. 7 vol. in-8 dont un de planches. 60 fr.

On a extrait de cet ouvrage le suivant :

Code de la Propriété, Traité complet des Bâtiments, des Forêts, des Chemins, des Plantations, des Mines, des Carrières et des Eaux, par M. TOUSSAINT, architecte. 2 vol. in-8. 15 fr.

Mémoire sur la construction des Instruments à Cordes et à Archet, par FÉLIX SAVART. In-8. 3 fr.

Mémoire sur l'appareil des voûtes hélicoïdales et des voûtes biaises à double courbure, par M. A.-A. Souchon. In-4° avec 8 planches en taille-douce. 3 fr. 50

Mémoire sur les falsifications des Alcools, par M. Théodore Chateau, chimiste. (*Extrait du Technologiste.*) Br. in-8. 1 fr.

Menuiserie moderne (Album de la), Collection de nouveaux travaux exécutés dans les quartiers neufs de Paris. — Devantures de boutique, intérieurs et meubles de magasin, portes cochères et bâtardes, kiosques, pavillons, etc., etc., par A. Sanguineti. 50 pl. in-4°. 12 fr.

Menuiserie moderne (Croquis de) pour Bâtiments, Devantures, Comptoirs, Portes, etc., avec plans et profils, par A. Sanguineti. Album in-4 de 50 planches coloriées. 25 fr.

Menuiserie moderne (Croquis de) pour Eglises, Autels, Chaires, Confessionnaux, Stalles, Bancs, Orgues, Portes, Boiseries, par A. Sanguineti. Album in-4 de 60 planches coloriées. 30 fr.

Menuiserie (La) parisienne, Recueil de motifs de menuiserie dans le genre moderne, par D. Guilmard. Album de 30 planches in-4 coloriées, en carton. 15 fr.

Menuiserie (La) religieuse. — Ameublement des Eglises, styles roman et ogival du xe au xive siècle, par D. Guilmard. Album in-4 de 30 planches. 15 fr.

Notice industrielle sur le Papier et la Toile à polir, par L.-A. Chateau. Br. in-8. 50 c.

Ordonnance de Louis XIV, indispensable à tous les *marchands de bois* flottés, de charbon et à tous autres marchands dont les biens sont situés près des rivières navigables. 1 vol. in-18. 2 fr.

Ornementation (La connaissance des styles de l'), Histoire de l'ornement et des arts qui s'y rattachent depuis l'ère chrétienne jusqu'à nos jours, par D. Guilmard. 1 beau vol. in-4, richement illustré et accompagné de 42 planches noires. 25 fr.

Ornements d'Appartements (Album des), Collection de tous les accessoires de décorations servant aux croisees et aux lits, par D. Guilmard. Album de 24 planches in-8° oblong. En noir. 6 fr.
En couleur. 10 fr.

Photographie sur papier, par M. Blanquart-Evrard. 1 vol. grand in-8. 4 fr. 50

Photographie sur plaques métalliques, par M. le baron Gros. 1 volume in-8°, avec figures. 3 fr.

Ponts biais. Tracé des épures, coupe des pierres et détails sur la construction des différents systèmes d'appareils de *Voûtes biaises*, mis à la portée de tous les agents de travaux et appareilleurs, par M. S. LOIGNON, ingénieur civil. (*Ouvrage approuvé par les ministres de l'Instruction publique, des Travaux publics et de la Guerre*). Brochure in-8 et Atlas in-4 de 14 planches. 5 fr.

Serrurerie (La) au XIX° siècle, 4 Albums de Serrurerie nouvelle, reproduisant un très-grand nombre de modèles, par M. SANGUINETI, architecte.

1re et 2e *parties* : FER FORGÉ, TRAVAUX D'ART. 56 planches réunies en un Album in-4 cartonné. 20 fr.

3e et 4e *parties* : CHARPENTES, CONSTRUCTIONS. 66 pl. avec Table explicative, réunies en un Album in-4 cart. 30 fr.

On vend séparément les 1re et 2e parties, chacune : 10 fr.
— la 4e partie : 18 fr.

Les 4 premières parties réunies en un seul vol. : 45 fr.

5e partie : SERRES, SALONS ET JARDINS D'HIVER, VERANDHAS, ETC. 40 planches réunies en un Album in-4 cart. 15 fr.

Serrurier (Le) parisien, par M. SANGUINETI.

1re *partie* : Grilles, Portes, Balcons, Impostes, etc., genre simple. Album in-8 de 48 planches. 8 fr.

2e *partie* : Grilles simples et ornées, Marquises, Serrurerie de jardins, Serrurerie d'églises et de cimetières. Album in-8 de 52 planches. 12 fr.

Les deux parties réunies. 1 vol. in 8° cart. 20 fr.

Siéges (Portefeuille pratique du Fabricant de), Plan, Coupes, Élévation et Détails nécessaires à la fabrication des Siéges, par D. GUILMARD. Album in-4 de 31 planches coloriées. 15 fr.

Tables techniques de l'Industrie du Gaz, CALCULS TOUT FAITS des diamètres et des longueurs des conduites, des volumes de gaz qui s'écoulent et des pertes de charges, du pouvoir éclairant et du titre du Gaz, etc., par M. D. MAGNIER, ingénieur. 1 vol. in-8. 3 fr. 50

Tapissier parisien (Album du), par D. GUILMARD. Album grand in-8 de 25 planches. En noir, 7 fr.
En couleur, 12 fr.

Tapissier parisien (Le porte-feuilles pratique du), Décors de lits, croisées, etc. Coupe et texte de ces diverses décorations, par D. GUILMARD. Album de 30 planches in-4°. En noir. 18 fr.

Tarif-Bonnet, donnant le prix de revient du litre et de la bouteille pour tous les vins de France. Cart. 50 c.

Tombeaux (Album de), exécutés récemment dans les principaux cimetières, par M. A. Sanguineti.

1^{re} *partie* : Album de 48 planches grand in-8.
Figures noires. 12 fr.
Figures coloriées. 15 fr.
2^e *partie* : Chapelles funéraires. Album de 60 planches grand in-8, figures noires. 15 fr.
Figures coloriées. 20 fr.
Les deux parties réunies : 1 vol., figures noires. 25 fr.
Figures coloriées. 30 fr.

Tourneur parisien (Albums du), par D. Guilmard. 2 Albums grand in-8 de 24 planches. 12 fr.
Chaque album séparé : 6 fr.

Tourneur (Manuel du), ou Traité complet et simplifié de cet Art, par M. De Valicourt. 1 vol. grand in-8, renfermant 27 planches in-4°. (Voyez page 34). 20 fr.

Traité complet de la Filature du chanvre et du lin, par MM. Coquelin et Decoster. 1 gros vol. avec Atlas in-folio de 37 planches. 20 fr.

Traité du Chauffage au Gaz, par Ch. Hugueny. Br. in-8 (*Extrait du Technologiste*). 1 fr. 50

Traité de Chimie appliquée aux arts et métiers, par M. J.-J. Guilloud, professeur. 2 forts vol. in-12, avec planches. 10 fr.

Traité de la Comptabilité du Menuisier, applicable à tous les états de la bâtisse, par D. Clousier. 1 vol. in-8. 2 fr. 50

Traité de la Coupe des Pierres, ou Méthode facile et abrégée pour se perfectionner dans cette science, par J.-B. De la Rue. 3^e édition, revue et corrigée par M. Ramée, architecte. 1 vol. in-8 de texte, avec un Atlas de 98 planches in-folio. 20 fr.

Traité des Échafaudages, ou Choix des meilleurs modèles de charpentes, par J.-Ch. Krafft. 1 vol. in-fol. relié, renfermant 51 planches très-bien gravées. 25 fr.

Traité élémentaire de la Filature du Coton, par M. Oger, directeur de filature, et Saladin. 1 vol. in-8 et Atlas. 18 fr.

Traité élémentaire du Parage et du Tissage mécanique du coton, par L. Bedel et E. Bourcart. In-8, fig. 6 r.

Traité d'Horlogerie moderne, par M. Claudius SAUNIER. (*Ouvrage honoré d'une médaille de première classe, d'une médaille d'or et d'un Diplôme d'honneur.*)

1 vol. grand in-8, planches noires. 36 fr.
— — — teintées. 45 fr.

Traité de la fabrication des Tissus, par FALCOT, 3 vol. in-4, dont un de texte et deux Atlas. 35 fr.

Traité sur la nouvelle découverte du levier-volute dit levier-Vinet. In-18. 1 fr. 50

Transmissions à grandes vitesses. — *Paliers-graisseurs* de M. De Coster, par BENOIT-DUPORTAIL. In-8. (*Extrait du Technologiste*). 75 c.

Usage de la règle logarithmique, ou Règle-calcul. In-18. 25 c.

Véritable perfection du tricotage, br. in-12, par M^{me} GRZYBOWSKA. 1 fr.

Vidanges des fûts de vins et de liqueurs ; mouillage des spiritueux, par M. A. BONNET. Brochure in-8°. 1 fr. 25

Vignole du Charpentier. 1^{re} partie, ART DU TRAIT, contenant l'application de cet art aux principales constructions en usage dans le bâtiment, par M. MICHEL, maître charpentier, et M. BOUTEREAU, professeur de géométrie appliquée aux arts. 1 vol. in-8, avec Atlas in-4 renfermant 72 planches gravées sur acier. 20 fr.

OUVRAGES CLASSIQUES ET D'ÉDUCATION.

OUVRAGES DE MM. NOEL ET CHAPSAL.

Abrégé de la Grammaire Française, par MM. Noel et Chapsal. 1 vol. in-12. 90 c.

Exercices élémentaires, adaptés à l'abrégé de la Grammaire française de MM. Noel et Chapsal. 1 fr.

Grammaire française (Nouvelle) sur un plan très-méthodique, par MM. Noel et Chapsal. 3 vol. in-12 qui se vendent séparément, savoir :
— La Grammaire. 1 vol. 1 fr. 50
— Les Exercices. (*Première année.*) 1 vol. 1 fr. 50
— Le Corrigé des exercices. 2 fr.

Exercices français supplémentaires, sur les difficultés qu'offre la syntaxe, par M. Chapsal. (*Seconde année.*) 1 fr. 50

Corrigé des exercices supplémentaires. 2 fr.

Leçons d'analyse grammaticale, par MM. Noel et Chapsal. 1 vol. in-12. 1 fr. 80

Leçons d'analyse logique, par MM. Noel et Chapsal. 1 vol. in-12. 1 fr. 80

Traité (Nouveau) des participes, suivi de dictées progressives, par MM. Noel et Chapsal. 3 vol. in-12 qui se vendent séparément, savoir :
— Théorie des Participes. 1 vol. 2 fr.
— Exercices sur les Participes. 1 vol. 2 fr.
— Corrigé des exercices sur les Participes. 1 vol. 2 fr.

Syntaxe française, par M. Chapsal, à l'usage des classes supérieures. 1 vol. 2 fr. 75

Cours de Mythologie. 1 vol. in-12 2 fr.

Dictionnaire (Nouveau) de la langue française. 1 vol. in-8, grand papier. 8 fr.
— Cartonné en toile, 8 fr. 75 ; — relié en basane, 9 fr. 50

OUVRAGES DE MM. NOEL, FELLENS, PLANCHE ET CARPENTIER.

Grammaire latine (Nouvelle) sur un plan très méthodique, par M. Noel, inspecteur-général de l'Université, et M. Fellens. Ouvrage adopté par l'Université. 1 fr. 80

Exercices (latins-français) par les mêmes. 1 fr. 80

Cours de thèmes pour les sixième, cinquième, quatrième, troisième et seconde classes, à l'usage des collèges, par M. PLANCHE, professeur à l'ancien Collège de Bourbon, et M. CARPENTIER. *Ouvrage recommandé pour les collèges par le Conseil de l'Université.* 2e édition, entièrement refondue et augmentée. 5 vol. in-12. 10 fr.

Avec les corrigés à l'usage des maîtres. 10 vol. 22 fr. 50

On vend séparément les volumes de chaque classe, ainsi que les corrigés correspondants :

Les thèmes, 2 fr.; les corrigés, 2 fr. 50.

Cours de thèmes pour la 7e et la 8e, par MM. NOEL et FELLENS. 1 vol. in-12. 1 fr. 50

Corrigés pour les 7e et 8e. 1 fr. 50

Grammaire française (Nouveaux éléments de la), par M. FELLENS. 1 vol. in-12. 1 fr. 25

Œuvres de Boileau, édit. annotée par MM. NOEL et PLANCHE. 1 vol. in-12. 1 fr.

OUVRAGES CLASSIQUES DIVERS.

Abrégé de la Grammaire latine, ou Méthode brévidoctive de prompt enseignement, par B. JULLIEN. 1 vol. in-12. 2 fr.

Abrégé de la Grammaire de Wailly. 1 vol. in-12. 75 c.

Abrégé d'Histoire universelle, par M. BOURGON, professeur de l'Académie de Besançon.

Première partie, comprenant l'histoire des Juifs, des Assyriens, des Perses, des Egyptiens et des Grecs, jusqu'à la mort d'Alexandre-le-Grand, avec des tableaux de synchronismes. 2e édition. 1 vol. in-12. 2 fr.

— *Deuxième partie*, comprenant l'histoire des Romains depuis la fondation de Rome, et celle de tous les peuples principaux, depuis la mort d'Alexandre-le-Grand jusqu'à l'avènement d'Auguste à l'empire. 1 vol. in-12. 3 fr. 50

— *Troisième partie*, comprenant un ABRÉGÉ DE L'HISTOIRE DE L'EMPIRE ROMAIN, depuis sa fondation jusqu'à la prise de Constantinople. 1 vol. in-12. 2 fr. 50

— *Quatrième partie*, comprenant l'histoire des Gaulois, les Gallo-Romains, les Francs et les Français jusqu'à nos jours, avec des tableaux de synchronismes. 2 vol. in-12. 6 fr.

Abrégé du Cours de littérature de DE LA HARPE, publié par RENÉ PÉRIN. 2 vol. in-12. 3 fr.

Algèbre élémentaire, Théorique et Pratique, par M. JOUANNO. 1 vol. in-8. 3 fr. 50

Alphabet instructif pour apprendre facilement à lire à la jeunesse. Brochure in-8. 20 c.
La douzaine. 1 fr. 80

Animaux (Les) célèbres, anecdotes historiques sur les traits d'intelligence, d'adresse, de courage, de bonté, d'attachement, de reconnaissance, etc., des animaux de toute espèce, ornés de gravures, par A. ANTOINE. 2 vol. in-12. 2ᵉ édition. 3 fr.

Aquarelle (L'), ou les Fleurs peintes d'après la méthode de M. REDOUTÉ, par M. PASCAL, contenant des notions de botanique à l'usage des personnes qui peignent les fleurs, de dessin et de peinture d'après les modèles et la nature. In-4 orné de planches noires et coloriées. 4 fr. 50

Art de broder, ou Recueil de modèles coloriés, à l'usage des demoiselles, par AUG. LEGRAND. 1 vol. in-8 oblong, renfermé dans un étui cartonné. 3 fr. 50

Astronomie des demoiselles, ou Entretiens entre un frère et sa sœur, sur la mécanique céleste, par JAMES FERGUSSON et M. QUÉTRIN. 1 vol. in-12. 3 fr. 50

Astronomie illustrée, par ASA SMITH, revue par WAGNER, WUST et SARRUS. In-4 cartonné. 6 fr.

Chimie élémentaire, inorganique et organique, à l'usage des Ecoles et des Gens du monde, par E. BURNOUF. 1 gros vol. in-12. 3 fr.

Ciceronis (M. T.) orator. Nova editio, ad usum scholarum. Tulli-Leucorum, in-18. 75 c.

Cours de thèmes, pour l'enseignement de la traduction du français en allemand dans les collèges de France, renfermant un Guide de conversation, un Guide de correspondance, et des Thèmes pour les élèves des classes élémentaires supérieures, par M. MARCUS. 1 vol. in-12. 4 fr.

Cours de Thèmes latins, à l'usage des classes de huitième et de septième, par M. AM. SCRIBE, ancien maître de pension. 1 vol. 2 fr. 50

Dialogues anglais-français et français-anglais, ou Eléments de la Conversation anglaise, par PERRIN. In-12. 1 fr. 25

Dialogues Moraux, instructifs et amusants, à l'usage de la jeunesse chrétienne. 1 vol. in-18. 1 fr.

Dictionnaire de poche français-anglais et anglais-français, par NUGENT; revu par L.-F. FAIN. 2 vol. in-12 carré. 3 fr.

Éducation (De l') des Jeunes personnes, ou Indication de quelques améliorations importantes à introduire dans les pensionnats, par Mˡˡᵉ FAURE. In-12. 1 fr. 50

Éléments (Premiers) d'arithmétique, suivis d'exemples raisonnés en forme d'anecdotes, à l'usage de la jeunesse, par un membre de l'Université. In-12. 1 fr. 50

Enseignement (L'), par MM. BERNARD-JULLIEN, docteur ès-lettres, licencié ès-sciences, et C. HIPPEAU, docteur ès-lettres, bachelier ès-sciences. 1 fort vol. in-8. 6 fr.

Epitres et Evangiles des Dimanches et des Fêtes de l'année. 1 vol. in-12. 2 fr. 50

Essais de Géométrie appliquée, par P. LEPELLETIER. In-8. 4 fr.

Essai d'unité linguistique, par BOUZERAN. 1 vol. in-8. 1 fr. 50

Essai sur l'Analogie des langues, par HENNEQUIN. 1 vol. in-8. 3 fr. 50

Études analytiques sur les diverses acceptions des mots français, par M^{lle} FAURE. 1 vol. in-12. 2 fr. 50

Études littéraires, par A. HENNEQUIN. (Grammaire et Logique). 1 vol. in-12. 2 fr.

Exercices sur l'*Abrégé du Recueil de mots français*, par B. PAUTEX. 1 vol. in-12. 1 fr.

Exposé élémentaire de la théorie des intégrales définies, par A. MEYER, professeur à l'Université de Liège. 1 vol. in-8. 10 fr.
(Publié dans les *Mémoires de la Société royale des Sciences de Liège*, V. p. 46).

Fables de Lessing, adaptées à l'étude de la langue allemande dans les cinquième et quatrième classes des collèges de France, moyennant un Vocabulaire allemand-français, une Liste des formes irrégulières, l'indication de la construction, et les règles principales de la succession des mots, par MARCUS. 1 vol. in-12. 2 fr. 50

Géographie ancienne des états barbaresques, d'après l'allemand de MANNERT, par MM. MARCUS et DUESBERG. In-8. 10 fr.

Géographie des écoles, par M. HUOT, continuateur de la Géographie de MALTE-BRUN et GUIBAL. 1 gros volume in-12, avec Atlas in-4. 1 fr. 50

Géométrie perspective, avec ses applications à la recherche des ombres, par le général G.-H. DUFOUR. 1 vol. in-8, avec un Atlas de 22 planches in-4. 4 fr.

Gradus ad Parnassum, par NOEL et AYNÈS, édit. de Toul. 1 vol. in-8, cartonné. 5 fr.

Grammaire française à l'usage des pensionnats de demoiselles, par M^{me} ROULLEAUX. In-12. 60 c.

Grammaire (Nouvelle) italienne, méthodique et raisonnée, par le comte De Francolini. In-8. 7 fr. 50

Histoire de la Grèce, depuis les premiers siècles jusqu'à l'établissement de la domination romaine, par M. Matter, ancien inspecteur-général de l'Université. 1 vol. in-18. 3 fr.

Histoire de la Sainte Bible, contenant le vieux et le nouveau Testament, par De Royaumont. Le Mans. 1 vol. in-12. 1 fr.

Histoire des douze Césars, par La Harpe, 3 vol. in-32, ornés de figures. 5 fr.

Imitation de Jésus-Christ, avec une Pratique et une Prière à la fin de chaque Chapitre; trad. par le P. Gonnelieu. 1 vol. in-18. 1 fr. 75

Jardin (Le) des racines grecques, recueillies par Lancelot, mises en vers par Le Maistre de Sacy et publiées par C. Bobet. In-8. 5 fr.

Justini historiarum, ex Trogo Pompeio, libri XLIV. Accedunt excerptiones chronologicæ ad usum scholarum. Tulli-Leucorum. In-18. 70 c.

Leçons élémentaires de Philosophie, destinées aux élèves qui aspirent au grade de bachelier ès-lettres, par J.-S. Flotte. 5ᵉ édit., 3 vol. in-12. 4 fr.

Levés (Des) à vue, et du Dessin d'après nature, par M. Leblanc. In-18, figures. 25 c.

Méthode américaine de Carstairs, ou l'Art d'écrire en peu de leçons par des moyens prompts et faciles. 1 Atlas in-8 oblong. 1 fr.
(*Même ouvrage que le* Manuel de Calligraphie. *V.* p. 12.

Méthode de Langue allemande, précédée de modèles d'Écriture allemande, pour en faciliter la lecture aux élèves, par le professeur H. Lühr. 1 vol. in-12. 2 fr.
On vend séparément :
Modèles d'Ecriture allemande. Brochure in-12. 75 c.
Clef ou Traduction des Thèmes. Brochure in-12. 1 fr.

Méthode nouvelle pour le calcul des intérêts à tous les Taux, par Pijon. In-18. 1 fr. 50
Extrait du Manuel de Commerce. *Voyez* page 14.

Miniature (Lettres sur la), par Mansion. 1 vol. in-12, avec figures. 4 fr.

Modèles de l'enfance, par l'abbé Th. Perrin. 1 vol. in-32. 50 c.

Morale de l'enfance, ou Quatrains moraux à la portée des Enfants, et rangés par ordre méthodique, par M. le vicomte de Morel-Vindé. 1 vol. in-18. (Adopté par la Société élémentaire, la Société des méthodes, etc.) 1 fr.

Le même ouvrage, cartonné. 1 fr. 10

Le même, texte latin, trad. par M. Victor Leclerc. 1 vol. in-16. 1 fr.

Le même, latin-français en regard. 1 vol. in-16. 2 fr.

Morale de l'Evangile, par M^{me} Celnart. In-8. 75 c.

Parfait modèle (le), ou la Vie de Berchmans. 1 vol. in-18. 1 fr.

Pensées et maximes de Fénélon. 2 vol. in-18, portrait. 3 fr.

— de J.-J. Rousseau. 2 vol. in-18, portrait. 3 fr.

— de Voltaire. 2 vol. in-18, portrait. 3 fr.

Philosophie anti-Newtonienne, ou Essai sur une nouvelle physique de l'univers, par J. Bautès. In-8. 3 fr.

Plantes (Les), Poëme, par R. R. Castel. 1 vol. in-18 orné de 5 planches. 3 fr.

Principes de littérature, mis en harmonie avec la morale chrétienne, par J.-B. Pérennes. In-8. 5 fr.

Principes de ponctuation, fondés sur la nature du langage écrit, par M. Frey. (*Ouvrage approuvé par l'Université.*) 1 vol. in-12. 1 fr. 50

Principes généraux et raisonnés de la Grammaire française, par de Restaut. In-12. 1 fr. 25

Principes raisonnés de la langue française, à l'usage des colléges, par Morin. 1 vol. in-12. 1 fr. 20

Principes de la langue latine, suivant la méthode de Port-Royal, à l'usage des colléges, par Morin. 1 vol. in-12. 1 fr. 25

Rhétorique française, composée pour l'instruction de la jeunesse, par M. Domairon. In-12. 3 fr.

Science (La) enseignée par les jeux. Voyez *Manuel des Jeux*. 2 vol. in-18, page 22. 6 fr.

Selectæ e novo testamento historiæ ex Erasmo desumptæ. Tulli-Leucorum. In-18. 50 c.

Sermons du père Lenfant, prédicateur du roi Louis XVI. 8 gros vol. in-12, avec portrait. 2^e édit. 20 fr.

Traité d'Arithmétique pratique, d'après la méthode de progressions, par M. F. Choron. 1 volume in-12. 1 fr.

Traité d'Équitation sur des bases géométriques, par A.-C.-M. Parisot. 1 vol. in-8, contenant 74 fig. 10 fr.

Véritable esprit (Le) de J.-J. Rousseau, par l'abbé Sabatier de Castres. 3 vol. in-8. 15 fr.

OUVRAGES DIVERS.

Abus (Des) en Matière ecclésiastique, par M. BOYARD. 1 vol. in-8. 2 fr. 50

Analyse des traditions religieuses des peuples indigènes de l'Amérique. Brochure in-8. 3 fr.

Art de conserver et d'augmenter la beauté, corriger et déguiser les imperfections de la nature, par LAMI. 2 vol. in-18, ornés de gravures. 3 fr.

Caractères poétiques, par ALLETZ. 1 vol. grand in-8. 6 fr.

Carte topographique de l'île Ste-Hélène, In-plano. 1 fr. 50

La Chine, l'Opium et les Anglais. Documents historiques sur la compagnie anglaise des Indes-Orientales, sur le commerce de la Grande-Bretagne en Chine et sur les causes qui ont amené la guerre entre les deux nations, par M. SAURIN. 1 vol. in-8 orné d'une carte. 5 fr.

Choix d'Anecdotes anciennes et modernes, tirées des meilleurs auteurs, contenant les faits les plus intéressants de l'histoire en général; les exploits des héros, traits d'esprit, saillies ingénieuses, bons mots, etc., etc., par madame CELNART, 5ᵉ édition. 4 vol. in-18. 7 fr.

Christ, ou l'Affranchissement des Esclaves, drame humanitaire en cinq actes, par M. H. CAVEL. In-8. 3 fr. 50

Code des Maîtres de poste, des Entrepreneurs de diligences et de roulage et des voituriers en général par terre et par eau, par A. LANOE, avocat. 2 vol. in-8. 12 fr.

Cordon bleu (Le), Nouvelle cuisinière bourgeoise, rédigée et mise par ordre alphabétique, par Mᵐᵉ MARGUERITE. 13ᵉ édition, augmentée de nouveaux menus appropriés aux diverses saisons de l'année, d'un ordre pour les services, de l'art de découper et de servir à table, d'un traité sur les vins et des soins à donner à la cave, etc. 1 vol. in-18 de 250 pages, orné de figures. 1 fr.

Contrefaçon des Billets de Banques, Papier timbré, Mandats, Actions industrielles et autres, et moyens d'y remédier, par M. KNECHT-SENEFELDER. Brochure in-18, accompagnée d'une planche. 50 c.

Derniers moments de la Révolution de Pologne en 1831. Récit des évènements de l'époque, par Janowski. 1 vol. 8º. 3 fr.

Éléonore de Fioretti, ou Malheurs d'une jeune Romaine sous le pontificat de ***. 2 vol. in-12. 3 fr.

Emprisonnement (De l') pour Dettes. Considérations sur son origine, ses rapports avec la morale publique et les intérêts du commerce, des familles, de la société, suivies de la statistique générale de la contrainte par corps en France et en Angleterre, et de la statistique détaillée des prisons pour dettes de Paris et de Lyon, et de plusieurs autres grandes villes de France, par J.-B. Bayle-Mouillard. (*Ouv. couronné par l'Institut.*) 1 v. in-8. 7 fr. 50

Epilepsie (De l') en général et particulièrement de celle qui est déterminée par des causes morales, par Doussin-Dubreuil. 2e édit. 1 vol. in-12. 3 fr.

Epitaphe des Partis; celui dit *du juste milieu*, son avenir; par H. Cavel. In-8. 1 fr. 50

Esprit des Lois, par Montesquieu. 4 vol. in-12. 8 fr.

Essai sur l'Administration, par Le Sous-Préfet de Béthune. 1 vol. in-8. 2 fr. 50

Essai sur le commerce et les intérêts de l'Espagne et de ses Colonies, par De Christophoro D'Avalos. 1 vol. in-8. 2 fr. 50

Fille (La) d'une femme de génie, traduit de l'anglais par Mme Hofland. 2 vol. in-12. 4 fr.

Graissinet (M.), ou Qu'est-il donc?, nouvelle par E. Bonnefoi. 4 vol. in-12. 8 fr.

Histoire des Bibliothèques publiques de la Belgique, par P. Namur. 3 vol. in-8. 22 fr.

Histoire des légions Polonaises en Italie, sous le commandement du général Dombrowski, par Léonard Chodzko. 2 vol. in-8. 17 fr.

Histoire générale de Pologne, d'après les historiens polonais Naruszewicz, Albertrandy, Czacki, Lelewel, Bandtkie, Niemcewicz, Zielinski, Kollontay, Oginski, Chodzko, Podzaszynski, Mochnacki, et autres écrivains nationaux. 2 vol. in-8. 7 fr.

Lettres sur la Valachie, de 1815 à 1821, par F. R. 1 vol. in-12. 2 fr. 50

Magistrature (De la), dans ses rapports avec la liberté des Cultes, par M. Boyard. 1 vol. in-8. 6 fr.

Magistrature (De la), dans ses rapports avec la Liberté de la Presse et la Liberté individuelle, par M. Boyard. 1 vol. in-8. 6 fr.

Manuel des Docks, Warrants, Ventes publiques. Comptes-courants, Chèques et virements, par M. A. Sauzeau. 1 vol. grand in-18. 3 fr.

Manuel des Maires, Adjoints, Préfets, Conseillers de Préfecture, généraux et municipaux, Juges de Paix, Commissaires de Police, Prêtres, Instituteurs, Pères de famille, etc., par M. Boyard, ancien président à la Cour d'Orléans, et M. Ch. Vasserot, conseiller général, ancien adjoint et ancien sous-préfet. 2 vol. in-8. 12 fr.

Manuel des Nourrices, par madame El. Celnart. 1 vol. in-18. 1 fr. 50

Manuel des Sociétés de secours mutuels. Broch. in-12. 50 c.

Manuel du Négociant, dans ses rapports avec la douane, par M. Bauzon-Magnien. 1 vol. in-12. 4 fr.

Mémoires du comte de Grammont, par Hamilton. 2 vol. in-32. 2 fr.

Mémoires récréatifs, scientifiques et anecdotiques du physicien-aéronaute Robertson. 2 vol. in-8 ornés de vignettes. 12 fr.

Mémoire sur la guerre de 1809 en Allemagne, avec les opérations particulières des corps d'Italie, de Pologne, de Saxe, de Naples et de Walcheren, par le général Pelet, d'après son journal fort détaillé de la campagne d'Allemagne, ses reconnaissances et ses divers travaux; la correspondance de Napoléon avec le major-général, les maréchaux, etc. 4 vol. in-8. 28 fr.

Ministre (Le) de Wakefield, traduit en français par M. Aignan. 1 vol. in-12, avec figures. 1 fr.

Nosographie générale élémentaire, Description et traitement rationnel de toutes les maladies, par Seigneur-Gens. 4 vol. in-8. 20 fr.

Notes sur les prisons de la Suisse et sur quelques-unes de l'Europe; moyen de les améliorer, par Fr. Cunningham et T.-F. Buxton. 1 vol. in-8. 4 fr.50

Opuscules financiers sur l'effet des Priviléges des Emprunts publics et des conversions sur le Crédit de l'industrie en France, par Fazy. 1 vol. in-8. 5 fr.

Poésies de Charles Froment, édition de Bruxelles. 2 vol. in-18. 5 fr

Précis de l'Histoire des Tribunaux secrets dans le Nord de l'Allemagne, par Loeve-Veimars. 1 vol. in-18. 1 fr. 25

Précis historique sur les révolutions des royaumes de Naples et du Piémont en 1820 et 1821, par le comte D. 1 vol. in-8. 4 fr. 50

Projet d'un nouveau système bibliographique des connaissances humaines, par P. Namur. 1 vol. in-8. 4 fr.

Recueil de recettes et de préparations chimiques d'Objets d'un usage journalier. Br. in-18. 75 c.

Recueil général et raisonné de la Jurisprudence et des attributions des Justices de paix en toutes matières, civiles, criminelles, de police, de commerce, d'octroi, de douanes, de brevets d'invention, etc., par M. Biret. 2 vol. in-8. 14 fr.

Roman comique, par Scarron, nouv. édition revue et augmentée. 4 vol. in-12. 3 fr.

Suite au Mémorial de Sainte-Hélène. Observations critiques, anecdotes inédites pour servir de supplément et de correctif à cet ouvrage. 2ᵉ édition, ornée du portrait de Las-Cases. 1 vol. in-8°. 7 fr.

Tarif des prix comparatifs des anciennes et nouvelles mesures, suivi d'un abrégé de Géométrie graphique élémentaire, par Rousseaux. 1 vol. in-12. 2 fr. 50

Théorie du Judaïsme appliquée à la Réforme des Israélites de tous les pays de l'Europe, par l'abbé Chiarini. 2 vol. in-8. 10 fr.

Traité des Absents, contenant les Lois, Arrêtés, Decrets, Circulaires et Ordonnances, publiés sur l'Absence, par M. Talandier. 1 vol. in-8. 7 fr.

Traité de la mort civile en France, par A.-T. Desquiron. 1 vol. in-8. 7 fr.

Voyage de découverte autour du monde, et à la recherche de La Pérouse, par M. J. Dumont d'Urville, capitaine de vaisseau, exécuté sous son commandement et par ordre du gouvernement, sur la corvette l'Astrolabe, pendant les années 1826 à 1829. 5 gros vol. in-8, ornés de vignettes sur bois, avec un Atlas contenant 20 planches ou cartes grand in-folio. 60 fr.

Cet important ouvrage, *qui a été exécuté par ordre du gouvernement sous le commandement de M. Dumont D'Urville et rédigé par lui, n'a rien de commun avec le voyage pittoresque publié sous sa direction.*

Voyages de Gulliver. 4 vol. in-18, avec fig. 2 fr.

BAR-SUR-SEINE. — IMP. SAILLARD.

ENCYCLOPÉDIE-RORET.

COLLECTION DES MANUELS-RORET
FORMANT UNE
ENCYCLOPEDIE
DES SCIENCES ET DES ARTS,
FORMAT IN-18;

Par une réunion de Savans et de Praticiens,
MESSIEURS

Amoros, Arsenne, Biot, Biret, Biston, Boisduval, Boitard, Bosc, Boutereau, Boyard, Cahen, Chaussier, Chevrier, Cuoron, Constantin, De Gayffier, De Lafage, P. Desormeaux, Dubois, Dujardin, Francœur, Giquel, Hervé, Huot, Janvier, Julia-Fontenelle, Julien, Lacroix, Landrin, Launay, Leduy, Sébastien Lenormand, Lesson, Loriol, Matter, Miné, Muller, Nicard, Noel, Jules Pautet, Rang, Rendu, Richard, Riffault, Scribe, Tarbé, Terquem, Thiébaut de Berneaud, Thillaye, Toussaint, Tremery, Truy, Vauquelin, Verdier, Vergnaud, Yvart, etc.

Tous les Traités se vendent séparément, 300 volumes environ sont en vente; pour recevoir franc de port chacun d'eux, il faut ajouter 50 centimes. Tous les ouvrages qui ne portent pas au bas du titre à *la Librairie Encyclopédique de Roret* n'appartiennent pas à la *Collection de Manuels-Roret*, qui a eu des imitateurs et des contrefacteurs (M. Ferd. *Ardant*, gérant de la maison *Martial Ardant frères*, à Paris, et M. *Renault* ont été condamnés comme tels.)

Cette Collection étant une entreprise toute philantropique, les personnes qui auraient quelque chose à nous faire parvenir dans l'intérêt des sciences et des arts, sont priées de l'envoyer franc de port à l'adresse de M. le *Directeur de l'Encyclopédie-Roret*, format in-18, chez M. Roret, libraire, rue Hautefeuille, n. 12, à Paris.

— Imp. de Pommeret et Moreau, 17, quai des Augustins. —

Traité des Arbres et Arbustes, par Duhamel, Mirbel, Poiret, Loiseleur-Deslongchamps. 7 vol. in-folio, orné de 500 planches. Prix, jésus vélin, pl. coloriées, 450 fr.

www.ingramcontent.com/pod-product-compliance
Lightning Source LLC
Chambersburg PA
CBHW071539220526
45469CB00003B/856